kunst
initiative 20
17

gnade

kunstinitiative2017
Gnade

herausgegeben von
Christian Kaufmann und Markus Zink

Katalog zum Ausstellungsprojekt der
Evangelischen Kirche in Hessen und Nassau
Darmstadt 2017

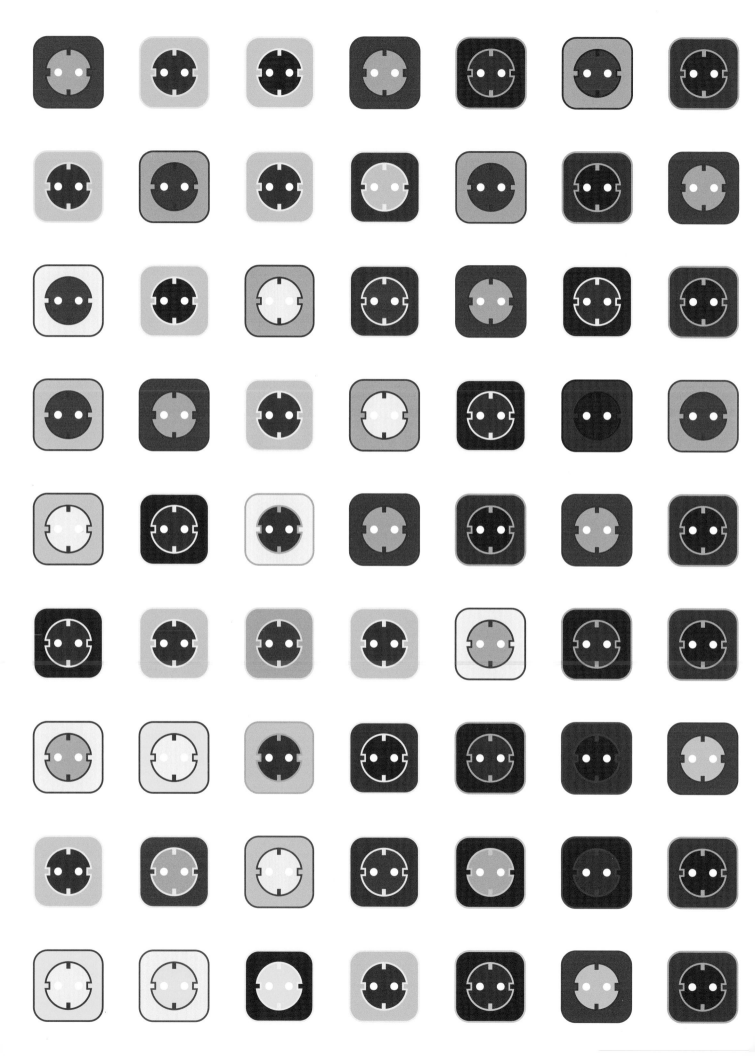

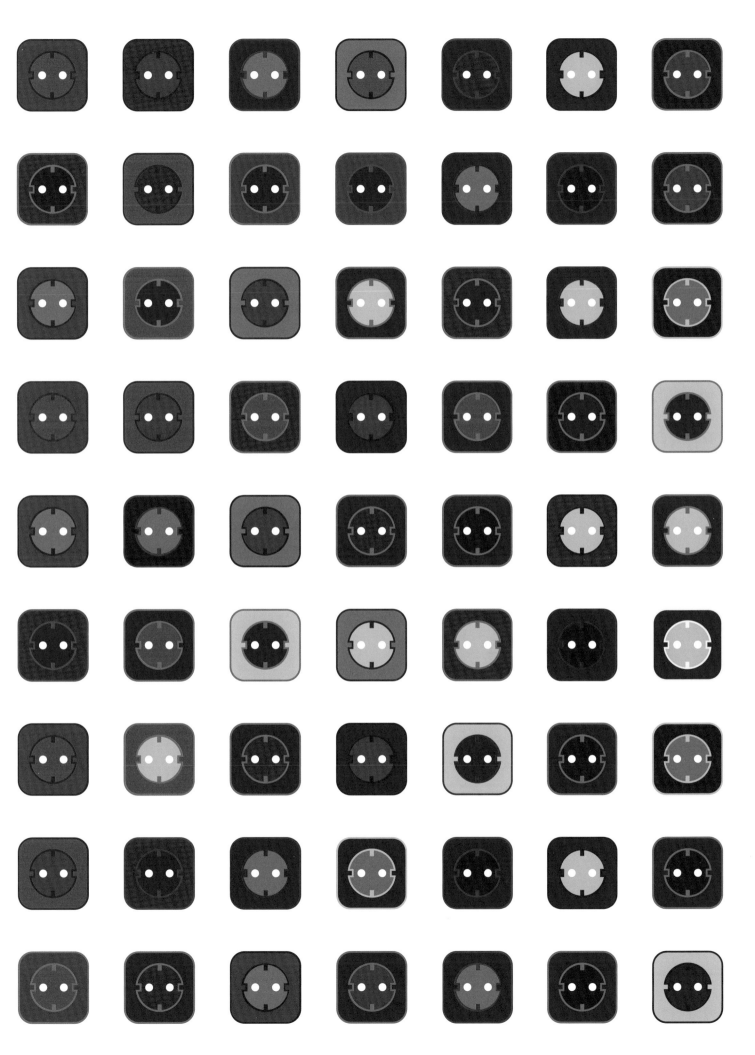

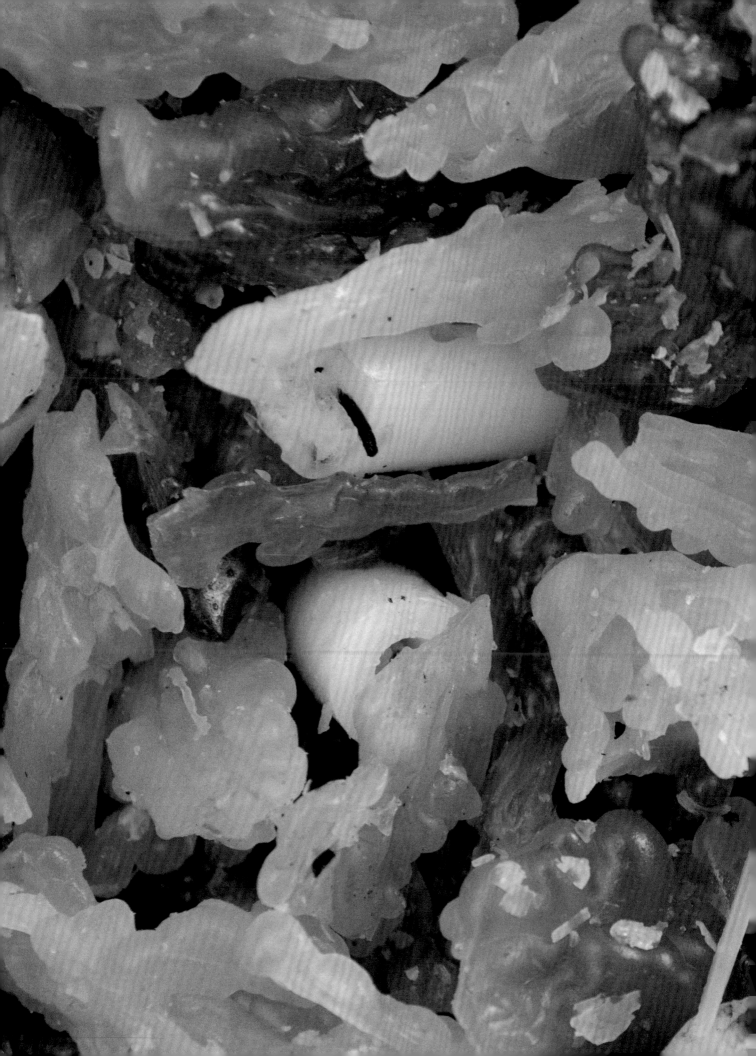

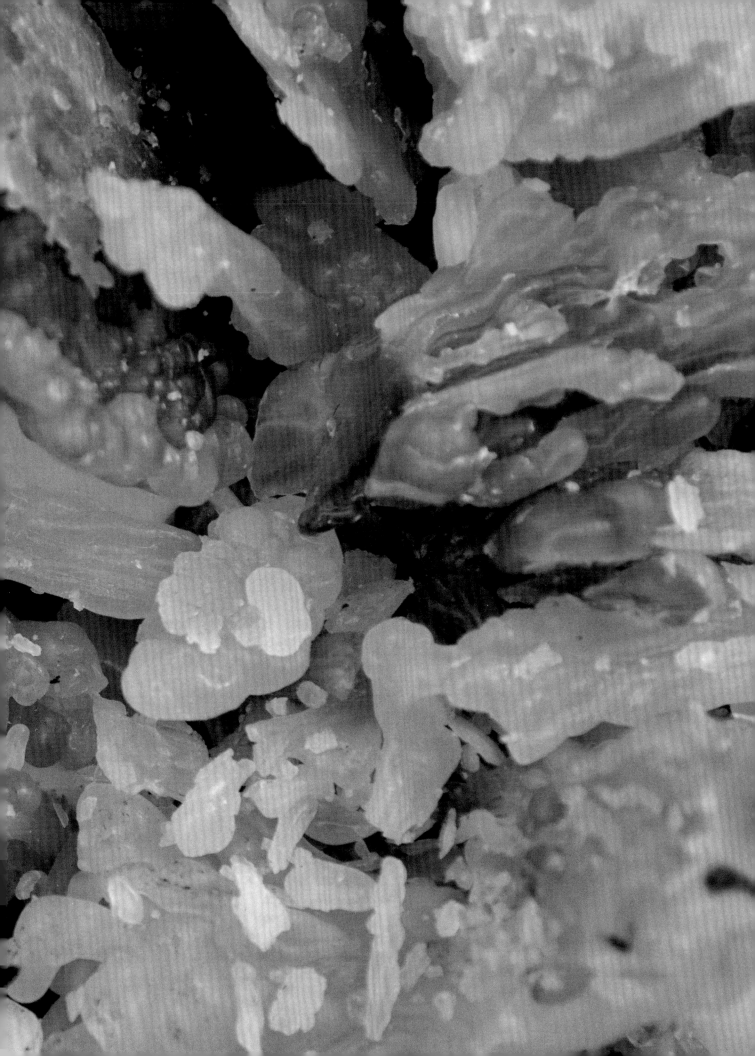

Inhalt

Preisträgerinnen und Preisträger

Fünf Perspektiven auf Gnade

Wettbewerbsbeiträge

Grußwort

Volker Jung
Kirchenpräsident der Evangelischen Kirche in Hessen und Nassau

Liebe Leserin, lieber Leser,

Kunst und evangelische Kirche scheinen manchmal merkwürdigt entfremdet zu sein. Vielleicht wirkt das Vorurteil eines vermeintlich »bilderfeindlichen Protestantismus« im gesellschaftlichen Image der Kirche fort. Gemeinsam mit anderen habe ich deshalb vor einiger Zeit darüber nachgedacht, wie wir zu einem aktiven Dialog von Kunst und Kirche beitragen können.
_____ Die Reformation in ihren verschiedenen Ausprägungen hat die Erosion und schließlich den Bruch der Verbindung von Kunst und Kirche befördert. Indem der Protestantismus half, die (bildende) Kunst zuerst von der kultischen und dann auch von der kirchlichen Inanspruchnahme zu befreien, fand die Kunst aber endgültig den Weg in die säkulare Kultur und wurde für neue, weltliche Aufgaben offen.
_____ Vor dem Hintergrund dieser langen historischen Entwicklungen ist unser Anliegen heute, insbesondere junge Künstlerinnen und Künstler auf die evangelische Kirche aufmerksam zu machen. Ein Förderpreis, durch den neue Werke realisiert werden können, schien dafür das geeignete Mittel. Wir möchten als Kirche wahrnehmen und ernstnehmen, welche Erfahrungsräume von der Kunst eröffnet werden. Der Theologe Paul Tillich sprach einmal davon, der Protestantismus habe eine besondere Leidenschaft für das Profane. Daher möchte sich die evangelische Kirche mit dem Bild auseinandersetzen, dass Künstlerinnen und Künstler von unserer Gesellschaft haben. Die Kirche ist ein Teil dieser Gesellschaft, und ästhetische Formen der Sinnbildung gehören wesentlich zu unserer Kultur. Vielleicht liegt ja in dem Wunsch, Vorfindliches zu überschreiten, ein Berührungspunkt von moderner Kunst und aufgeklärter Religion.
_____ Im Zusammenhang mit den Vorbereitungen auf das 500. Jubiläumsjahr der Reformation ist das Thema »Gnade« besonders in den Blick geraten. War der Begriff bei Martin Luther noch zentral für seine Theologie (»sola gratia«), so wirkt er heute in gesellschaftlichen Diskussionszusammenhängen manches Mal sperrig. Dabei sind »gnadenlose« öffentliche Darstellungen individueller Fehler oder »gnadenlose« Marktmechanismen doch aktuelle Phänomene. Ich freue mich jedenfalls sehr, dass sich so viele junge Künstlerinnen und Künstler für die Kunstinitiative der EKHN mit dem Thema »Gnade« befasst haben. Ich danke allen, die ihre Entwürfe dazu eingereicht haben. Ebenfalls danke ich den Mitgliedern des Kuratoriums, das die Künstlerinnen und Künstler vorgeschlagen hat, und der Jury für die Auswahl. Mit großer Spannung erwarte ich die Arbeiten von Daniela Kneip-Velescu, Lisa Weber und Georg Lutz. Allen, die an der Vorbereitung der Kunstinitiative mitgearbeitet haben,

war es wichtig, dass drei ausgewählte Projekte publikumsorientiert präsentiert werden. Die Standorte dafür haben wir in fußläufiger Distanz gesucht, damit der Kontrast der Werke einen Mehrwert produziert und sich die unterschiedlichen künstlerischen Positionen gegenseitig steigern können. Einen großen Dank möchte ich den drei Kirchengemeinden aussprechen, die sich bereit erklärt haben, in diesem Projekt zu kooperieren. Sie haben einigen Aufwand übernommen, weil sie in der »kunstinitiative« eine willkommene Chance sehen, ästhetische Erfahrung mit Gesprächen über den Glauben zu verbinden.

————— Allen Besucherinnen und Besuchern wünsche ich viel Freude an diesem Kunsterlebnis im Schauen und Nachdenken.

Mit herzlichen Segenswünschen

Dr. Dr. h.c. Volker Jung

Grußwort

Jochen Partsch
Oberbürgermeister der Wissenschaftsstadt Darmstadt

Es ist ein sperriges Wort. Eines, das so ganz und gar nicht in die heutige Zeit zu passen scheint. Der Begriff der »Gnade«, mit dem sich die Künstlerinnen und Künstler beim ersten Kunstpreis »kunstinitiative2017« der EKHN auseinander zu setzen hatten, ist auf jeden Fall kein einfacher.

_____ In einer Welt, in der wir uns als Menschen viel lieber frei und unabhängig sehen möchten und in der wir gern selbst Herrscherin und Herrscher über unser Leben und unser Schicksal sein wollen, scheint Gnade das Letzte, was wir erbäten oder erhofften, wenn es in unserem Leben einmal nicht so liefe.

_____ Im lateinischen »Gratia« bekommt das Wort jedoch einen anderen Klang. Wir spüren, dass es sich um mehr handeln muss als den bloßen Akt des Schuldenerlasses, des ›Gnade vor Recht ergehen lassen‹. In »Gratia« finden wir den Begriff der Gnade verbunden mit Liebe und Würde.

_____ Genau für dieses Verständnis von »Gnade«, als der Liebe eines bedingungslosen Gottes und des Menschen, der nicht als Sünder für sein Heil bezahlen muss, sondern dem auch ohne Verdienst von Gott Gerechtigkeit widerfahren werde, kämpfte schon der große Martin Luther. In seiner vehementen Kritik des Ablasshandels, gelang es ihm, die Kirchenfürsten seiner Zeit zu entthronen, die sich anmaßten göttliche Gnade wie ein Konsumgut zu verhandeln.

_____ Ähnliches schien Papst Franziskus aufgreifen zu wollen, als er 2014 in einer Predigt davor warnte, »Gnade als Ware« zu betrachten, die man nach Art einer spirituellen Buchführung wie einen persönlichen Ablasshandel lediglich kontrollieren und damit in gewisser Weise auch kommerzialisieren wolle.

_____ Die Frage, ob wir es heute nicht wieder mit einer Art modernem Ablasshandel zu tun haben, ist berechtigt. Ungebremster CO_2-Ausstoß, übermäßiger Fleischkonsum, fossile Brennstoffe, Nahrungsmittel aus dem Discounter oder Gentechnik – egal um welche Sünden unserer Zeit es sich handelt, schnell sind wir dabei, uns mit Geld ein reines Gewissen zu erkaufen. Das für unsere Umwelt, unser Klima und unsere Nachfahren schädliche Verhalten bleibt dabei jedoch unverändert.

_____ Der längst überfällige Diskurs um die Bedeutung von Werten in unserer Gesellschaft, würde eine klare Positionierung erfordern und langfristig angelegtes politisches Handeln nach sich ziehen. Wie wichtig das wäre, erkennen wir, wenn wir das Gegenteil des Begriffs der »Gnade«, die Gnadenlosigkeit, betrachten. Hier finden wir uns etwa angesichts von Debatten um Obergrenzen für Flüchtlinge direkt in der Mitte unserer Gesellschaft wieder. Abschottungspolitik und Egozentrismus treiben zudem ganz aktuell in der Doktrin »America first« die ganze Rücksichts- und Gnadenlosigkeit einer angestrebten neuen Gesellschaftsordnung auf die Spitze.

So erinnert also der auf den ersten Blick unzugänglich erscheinende Begriff »Gnade« zum Auftakt des neuen Kunstförderpreises der EKHN im Lutherjahr nicht nur an einen der Kernbegriffe reformatorischer Theologie, sondern er entpuppt sich als ebenso gesellschaftspolitisch brisant wie zu Luthers Zeiten.

_____ Dass die EKHN mit Stadtkirche, Martinskirche und Michaeliskirche Darmstadt als Mittelpunkt für die erste Ausstellung gewählt hat und hierzu ausdrücklich die Türen für die gesamte Stadtgesellschaft öffnet, freut uns, denn es passt in unsere weltoffene und nach sozialer Gerechtigkeit strebende Stadt und ehrt uns zugleich. Die Kunst ist für Darmstadt als Stadt der Künste, in der einst Großherzog Ernst Ludwig mit der Künstlerkolonie auf der Mathildenhöhe das Tor zur Moderne geöffnet hat, ein erprobtes Medium. Sie könnte zum Katalysator werden, angesichts der Herausforderungen unserer Zeit, denen auch die Kirchen sich stellen müssen. Den angestrebten Dialog zwischen Kirche und Kunst darf man dabei getrost auf die Stadtgesellschaft ausdehnen.

_____ Nicht nur deshalb wünsche ich dieser guten Idee auch für die Zukunft viel Erfolg.

Ihr

Jochen Partsch

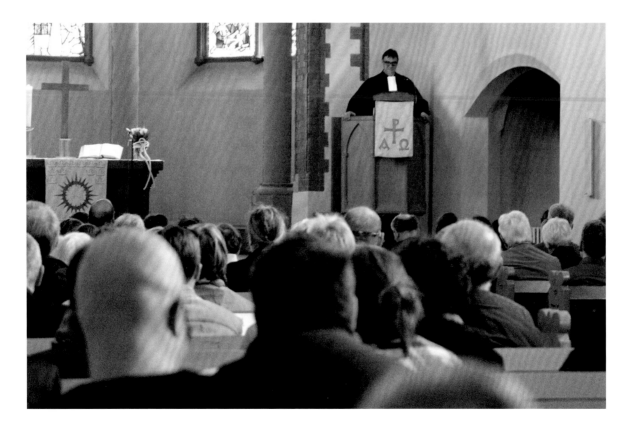

Einleitung
kunstinitiative2017

Christian Kaufmann
Studienleiter Evangelische Akademie Frankfurt

Markus Zink
Referent für Kunst und Kirche, Zentrum Verkündigung der EKHN

Mit dem Reformationsjubiläum steuert das Jahr 2017 auf einen großen Höhepunkt zu. Aus diesem Anlass wurde die kunstinitiative2017 ins Leben gerufen – ein Kunstpreis, durch den die Evangelische Kirche in Hessen und Nassau den Dialog mit junger Kunst der Gegenwart stärken möchte. Da wir beide in unseren Institutionen für den Bereich der Kunst zuständig sind, waren wir hocherfreut, als Kirchenpräsident Volker Jung das Ansinnen an uns herantrug, ein solches Projekt durchzuführen.

Warum ein kirchlicher Kunstpreis?

Nach Emanzipationsbestrebungen der Kunst im Zuge von Reformation und Aufklärung sowie der endgültigen Proklamation ihrer Autonomie in der Moderne gehen bildende Kunst und Kirche heute nur allzu oft getrennte Wege. Die evangelische Kirche und speziell die calvinistische oder reformierte Tradition hat in der Folge der Reformation ein eher distanziertes Verhältnis zum Bild gepflegt. Die kunstinitiative spricht dagegen für Annäherung und Begegnung. Denn jede Kultur, auch die bilderferne, produziert eigene bildliche Vorstellungswelten. Außerdem werden Bilder in der Gegenwart immer wichtiger. Wir bewegen uns permanent in ihnen, auch dank des Internets und der Neuen Medien. Die kunstinitiative plädiert zugleich dafür, bestehende Berührungspunkte zwischen Kunst und Religion wechselseitig und ohne Vereinnahmung wahrzunehmen und zu vertiefen. Denn die existenziellen Themen der Kunst – Tod, Liebe, Sexualität, Gemeinschaft und das, was uns im Innersten antreibt – sind auch die der Religion. Und je verzweckter und kommerzieller sich die Gegenwart generiert, desto nötiger ist das Zweckfreie der Kunst für unsere Kultur. Die Kunst verändert nicht nur Räume, sondern unseren Blick auf die Realität. Sie spürt dem Anderen, dem Nicht-Sichtbaren und dem Unsagbaren nach und trifft sich auch da mit dem Kern von Religion. Die Kunst wiederum braucht Freiräume, in denen sie sich entfalten kann. Das kann der öffentliche Raum sein, White Cubes wie Galerien oder Museen, das können aber eben auch sakrale Räume sein.

Format der Initiative

Relativ früh stand fest, den Kunstpreis als einen Förderpreis auszuschreiben. Er soll die Realisierung von installativen Werken ermöglichen und dem Projekt ein Thema als roten Faden unterlegen. Dazu bekam er eine ortsbezogene Note, d. h. die entstehenden künstlerischen Arbeiten sollten nicht im neutralen Ausstellungsraum gezeigt werden, sondern je eigens für einen Kirchenraum entstehen. Da Kirchen mit Bildern und religiösen Vorstellungen aufgeladene Räume sind, stellt dies für Künstlerinnen und Künstler eine besondere Herausforderung dar. Dieses Charakteristikum der Räume bildet aber auch ein heraushebendes Merkmal des Preises.

Drei Kirchen in Darmstadt wurden dafür ausgewählt: Die zentral gelegene Stadtkirche, eine besonders repräsentative Hallenkirche, deren Chor noch aus dem

späten Mittelalter stammt, dann die Martinskirche, mitten im Martinsviertel gelegen, die ursprünglich aus dem 19. Jahrhundert stammend in den frühen 1950er Jahren wiederaufgebaut wurde, sowie die Michaelskirche, ein Bau aus den späteren 1950er Jahren mit typischen Merkmalen dieser Stilepoche. Drei, von ihrem Wesen her völlig unterschiedliche Räume, die den Wettbewerbsteilnehmenden zur Verfügung standen. Ausdrücklich in der Ausschreibung aufgeführt war darüber hinaus die Möglichkeit, eine Außeninstallation zu schaffen oder den stadträumlichen Kontext einzubeziehen. Dies wurde in einigen der eingereichten Entwürfe auch gemacht.

Neben der Aufgabe, einen anspruchsvollen, religiös und bildhaft aufgeladenen Kirchenraum zu bespielen, setzte das Projekt durch die thematische Ausrichtung eine weitere Herausforderung an die Wettbewerbsteilnehmenden. Das übergreifende Thema sollte für die Besuchenden einen roten Faden beim Gang durch die Kirchenräume gewährleisten.

Das Thema der kunstinitiative2017

Im Reformationsjahr 2017 wurde der Begriff »Gnade« als Thema gewählt, ein auf den ersten Blick etwas altertümlich anmutender Begriff, der jedoch reformatorisch zu den wichtigsten theologischen Begriffen zählt (sola gratia) und der bis in unsere Gegenwart von gesellschaftlicher Relevanz ist.

Auch wenn der biblische Begriff mit »Liebe« (einer unbedingten Gottes dem Menschen gegenüber) übersetzt werden kann, meint Gnade im gesellschaftlichen Gebrauch heute eher eine hierarchische Beziehung oder wird als juristische Vokabel benutzt. Um beispielsweise jemanden begnadigen zu können, muss ein gewisses Machtverhältnis bestehen. Oft scheinen vordemokratische, feudalistische Herrschaftsstrukturen auf (etwa in der heute ungebräuchlichen Anrede »euer Gnaden«). Gebräuchlicher ist dagegen die Redewendung von einem begnadeten Talent oder auch die Negativform des Begriffs. Was bedeutet es etwa, wenn wir von Gnadenlosigkeit sprechen?

Die unterschiedlichen Beiträge der vorliegenden Publikation dokumentieren die Bedeutung und Wirkmacht des Begriffes in unterschiedliche Berufsfelder und wissenschaftliche Disziplinen hinein. Sie zeigen deutlich, dass der Begriff der

Gnade im theologischen und im weltlichen Gebrauch eine Beziehung impliziert – zwischen Gott und Mensch, aber auch zwischen Menschen untereinander sowie schlussendlich auch im Menschen zu sich selbst. An dieser Stelle ein herzliches Dankeschön an die Autorinnen und Autoren, die aus ihrer jeweiligen Profession heraus den Blick auf das Thema und ihren Zugang dazu entwickelt haben.

Für uns zählt es zu den Highlights des Projektes, durch die Kunstwerke, die Beiträge des Kataloges, aber auch die begleitenden Vorträge und Kunstgottesdienste die Aktualität des Begriffes für die Gegenwart sichtbar und erlebbar zu machen. Ein Begriff also, der theologisch, aber auch säkular durch die Kunstschaffenden ausgedeutet werden konnte.

Gnade aus theologischer und künstlerischer Sicht

Die Künstlerinnen und Künstler haben vor der Erarbeitung ihrer Entwürfe an einem Workshop teilgenommen, der die Aufgabe auch theologisch beleuchtet hat. Doch sie begegnen uns in den eingereichten Konzepten nicht als Theologinnen und Theologen. Stattdessen haben sie aus je ihrer Perspektive das Experiment gewagt, eine Essenz im Begriff »Gnade« zu finden – einen Bedeutungsgehalt, der nicht notwendigerweise nur auf Gott bezogen werden muss. Vor allem die Bedeutung von Gnade als »Liebe« wurde in den meisten Entwürfen ausgearbeitet. Wir finden es interessant, dass die beteiligten Künstlerinnen und Künstler intuitiv die theologischen Aussagen eher ausklammern und das Thema in ganz unterschiedlicher Weise auf ein Lebensgefühl, ein Selbstverständnis und lebendige Beziehungsqualitäten hin untersuchen. Denn genau diese Herangehensweise hat ernstzunehmende theologische Vorbilder. Friedrich Schleiermacher hat im 19. Jahrhundert erklärt, dass die Eigenschaften, die Gott zugesprochen werden, im Grunde nur etwas darüber aussagen, wie wir uns mit Gott in Beziehung gesetzt fühlen. Es sind streng genommen also Beziehungsbegriffe. Für »Gnade« aus der Sicht der Kunst gilt dasselbe.

Die Kunst im Raum der Kirche zielt damit nicht auf eine fertige Erklärung, sondern eröffnet eine weitergehende Auseinandersetzung mit dem Thema. Dabei wird der Begriff »Gnade« transformiert. Er wird aus der Abstraktion in etwas Sichtbares umgewandelt, dessen Leistungsstärke in der Rezeption durch

die Betrachterinnen und Betrachter zu suchen ist. Sie haben Anteil an einem Prozess, den die Kunstschaffenden als Erste durchlaufen haben. Sie servieren uns kein fertiges Ergebnis, das uns mit neuer Doktrin belehrt, sondern etwas, mit dem wir selbstständig umgehen müssen – im besten Fall, um uns selbst darin zu finden.

Wie theologisch dieser Rezeptionsvorgang wird, hängt also auch von denen, die eine solche Kunst anschauen. Sie bringen ihren Glauben und ihr Verständnis von Gottes Gnade mit ein. Vor allem in einem kirchlichen Raum. Darum ist ein theologisch eigentlich nicht wegzudenkender Faktor von keinem der Entwürfe ausdrücklich angesprochen oder angezeigt worden. Die Rede ist von dem Faktor »Jesus Christus«. Natürlich wussten die Künstlerinnen und Künstler, dass aus christlicher Sicht nicht von Gnade geredet werden kann, ohne sich auf Jesus Christus zu beziehen. Aber eben deswegen, weil das in diesem Raum ohnehin zur Sprache kommt, braucht die Kunst es nicht abermals widerspiegeln. Eine christologische Deutung der Kunstwerke ist also durchaus denkbar. Mehr noch: Sie ist sogar erwünscht, wenn dies dem Glauben der Rezipienten entspricht oder im Gottesdienst zum Ausdruck kommt, wenn das Kunstwerk liturgisch umspielt wird und ohne Worte im Raum »mitspricht«. Doch ein Christusbild will diese Kunst nicht sein und muss sie auch nicht. Ortsspezifische Kunst rechnet stattdessen mit dem Deutungspotenzial des Raumes und mit den Menschen, die hier etwas tun – sei es gemeinsam einen Gottesdienst feiern, eine Predigt hören, eine Diskussion zu Glaubensfragen führen oder einzeln zum Gebet herkommen.

Die theologische Diskussion hat die Künstlerinnen und Künstler auf wichtige Spuren gebracht, denen sie sehr unterschiedlich gefolgt sind. »Gnade« als Ausdruck für die Beziehung zwischen Gott und Mensch kann man so grundsätzlich denken, dass schon die Schöpfung als Akt der Gnade erscheint. Leben ist ein Geschenk »ohn' all Verdienst und Würdigkeit« wie Martin Luther im Katechismus schreibt. Das heißt: Ich bin, weil Gott die Welt liebt. Ich bin, weil Gott mich liebt. Aus dieser Sicht erscheint das Leben selbst als Konsequenz daraus, dass Gott gnädig ist, dass Gott seine Geschöpfe liebt, auch wenn sie alles andere als nur liebenswert sind. Eine Reihe von Künstlerinnen und Künstlern haben diese schöpfungstheologische Wendung zum Ansatz ihres Konzeptes gemacht. Sie arbeiten

mit kosmologischen Vorstellungen oder versuchen, das Wesen des Lebens als sich immer weiter verzweigende Entwicklung und Vernetzung darzustellen. Dabei verbinden sie solche Ideen auch mit dem Aspekt der Kommunikation und mit der Frage, wie wir miteinander und mit dem (göttlichen) Ursprung unseres Daseins in Kontakt sind.

Der EKD-Ratsvorsitzende Heinrich Bedford-Strohm erläutert, dass »Gnade« im theologischen Sinne eine bestimmte Art von Selbstreflexion voraussetzt (s. S. 71). Erfahrene Gnade befreit zu einer kritischen Selbstbeurteilung, die das Ego nicht zerstört, sondern aufbaut. Der gnädige Blick auf das eigene Selbst muss aber gleichzeitig eine Entsprechung im Blick auf andere finden. Gnade annehmen bedeutet auf der anderen Seite, gnädig andern gegenüber zu sein. Einige der Entwürfe arbeiten ganz in diesem Sinne mit der Selbstreflexion. Dabei begegnen sie uns wie etwas Spielerisches, das zu Formen der Selbstreflexion anregt und sie quasi wie in einer Versuchsanordnung inszeniert. Spiegelnde Flächen und halbdurchlässige Spiegelwände werden zu wichtigen Elementen dieser Konzepte. Aber auch der Blick auf andere und die Frage, wie andere mich sehen, wird künstlerisch bearbeitet. Hier geht es um »Sensibilität für das Leiden anderer« und noch grundlegender um Sensibilität für das Anderssein anderer.

Das Gespür für das Leiden und die Ungerechtigkeit in unserer Welt wird von einigen Wettbewerbsbeiträgen auch ausdrücklich bedacht. Aber keiner der Entwürfe winkt mit sprichwörtlichen Zaunpfählen, um durch plakative Darstellungen von gesellschaftlichen Missständen appellativ auf die Betrachtenden einzuwirken. Stattdessen wählen die Künstlerinnen und Künstler einen gnädigen Umgang mit denen, die ihre Kunst anschauen. Wir werden gedanklich in Situationen hineingestellt, die uns eine neue Perspektive geben, ein neues Selbsterleben.

Die realisierten Arbeiten

In einem aufwändigen Verfahren wurden die Preisträger und Preisträgerinnen ermittelt. Ein Kuratorium renommierter Expertinnen und Experten aus Kunsthochschulen und Akademien hat die Bewerberinnen und Bewerber vorgeschlagen. Sie wurden zu Workshops eingeladen und haben nach achtwöchiger Erarbeitungszeit ihre Entwürfe eingereicht. Diese Beiträge wurden schließlich durch

eine Fachjury begutachtet. Dabei konnten sich die Arbeiten von Daniela Kneip Velescu, Georg Lutz und Lisa Weber durchsetzen. Seit rund einem Dreivierteljahr nun haben die Preisträger an ihren Entwürfen gearbeitet, die am 30. April 2017 beginnende Ausstellung vorbereitet und auf die jeweiligen räumlichen Gegebenheiten hin modifiziert. Entstanden sind drei ganz unterschiedliche künstlerische Installationen, die mit sehr verschiedenen Medien arbeiten.

Michaelskirche: Daniela Kneip Velescu

In der Michaelskirche begegnet uns ein Werk von Daniela Kneip Velescu. Es trägt den Titel »Power Point«. Die Künstlerin hat sich für das Piktogramm einer Steckdose entschieden und dieses in den Innenraum und den Außenbereich der Kirche gebracht. Mit einem Augenzwinkern greift die Künstlerin das Thema auf und versieht den Ort mit einem plakativen Piktogramm. Kirche als Ort des geistlichen Aufladens und des Andockens. Mit einer Farbkarte ist die Künstlerin im Kirchenraum dem dort vorherrschenden stark farbigen Licht auf der Spur gewesen, um die farbige Atmosphäre des Raumes in farbige Sitzkissen zu übersetzen und durch ihre Haptik buchstäblich begreifbar und fühlbar zu machen. Die Steckdose als alltägliches Motiv symbolisiert vielleicht wie kein anderes die Abhängigkeiten unseres modernen Lebens. Zugleich verweist sie in symbolhafter Weise auf ein unsichtbares »Dahinter«. Für Daniela Kneip Velescu ein ideales Motiv, die Besuchenden in die Arbeit einzubinden, zu aktivieren und miteinander im wahrsten Sinne des Wortes zu vernetzen.

Martinskirche: Georg Lutz

Georg Lutz hat für seine Installation in der Martinskirche einen ebenso sprechenden wie humorvollen Titel gewählt. »5 Tons of Prayer« betitelt einen im Kirchenraum aufgeschütteten Berg aus Wachsresten von Altar- und Opferkerzen und verweist auf die Fürbitten, die mit den Kerzen verbunden waren. Ebenfalls eine Arbeit, die nicht nur ortsbezogen ist, sondern Beziehung impliziert und einfordert.

Auch in dieser Arbeit scheinen Fragen nach einem »Dahinter« auf, werden die Betrachtenden nicht nur auf eigene Fragen, Wünsche und Bitten zurückgeworfen und letztlich mit einem Blick auf das eigene Selbst konfrontiert, sondern eventuell auch zu einem weiteren Umgang mit dem Material veranlasst.

Stadtkirche: Lisa Weber

Die Videoarbeit von Lisa Weber für die Stadtkirche trägt den Titel »With a fading Glance« und geht auf eine literarische Vorlage zurück. Ausgangspunkt ist die Erzählung »Ihr glücklichen Augen« von Ingeborg Bachmann. Der literarischen Inspiration nach scheinbarer oder falsch verstandener Gnade, Erkennen und Nichtwahrnehmen folgend, konfrontiert uns das Video mit künstlerischen Bildern, die uns fast physisch mit eigenen Bildern und Fragen nach äußerer und innerer Realität konfrontieren. Gesellschaftliche wie religiös christlich geprägte Wertvorstellungen werden ebenso angesprochen wie die Frage nach zwischenmenschlichen Beziehungen oder der Beziehung des Menschen zu sich selbst: gnadenvoll oder gnadenlos, erkennend oder nicht.

So unterschiedlich die drei entstandenen Installationen auch sind, thematisch treffen sie sich im Element des Energetischen. Alle handeln sie von Kraftströmen, beschreiben oder inszenieren Beziehungen, nicht zuletzt auch von den Besucherinnen und Besuchern, die zu Akteuren werden.

Wir danken allen Mitwirkenden an dem Projekt für ihr großartiges Engagement: den kooperierenden Kirchengemeinden in Darmstadt für ihre Mitarbeit und die Offenheit, sich auf die fremden und vielleicht für den einen oder anderen sperrigen Kunstwerke einzulassen, den Kuratorinnen und Kuratoren der kunstinitiative für die Auswahl der Wettbewerbsteilnehmenden, den Mitgliedern der Jury für ihre Entscheidung und besonders den Kunstschaffenden Daniela Kneip Velescu, Lisa Weber und Georg Lutz für ihre Mühe, die sie in die Verwirklichung des Projekts gelegt haben.

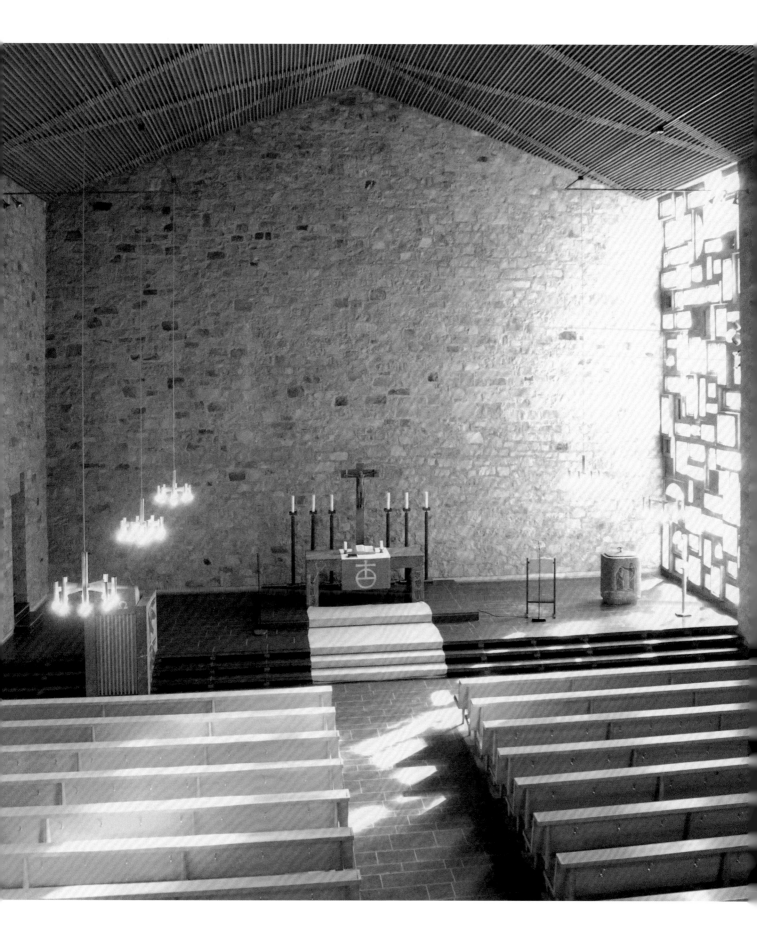

daniela
kneip velescu

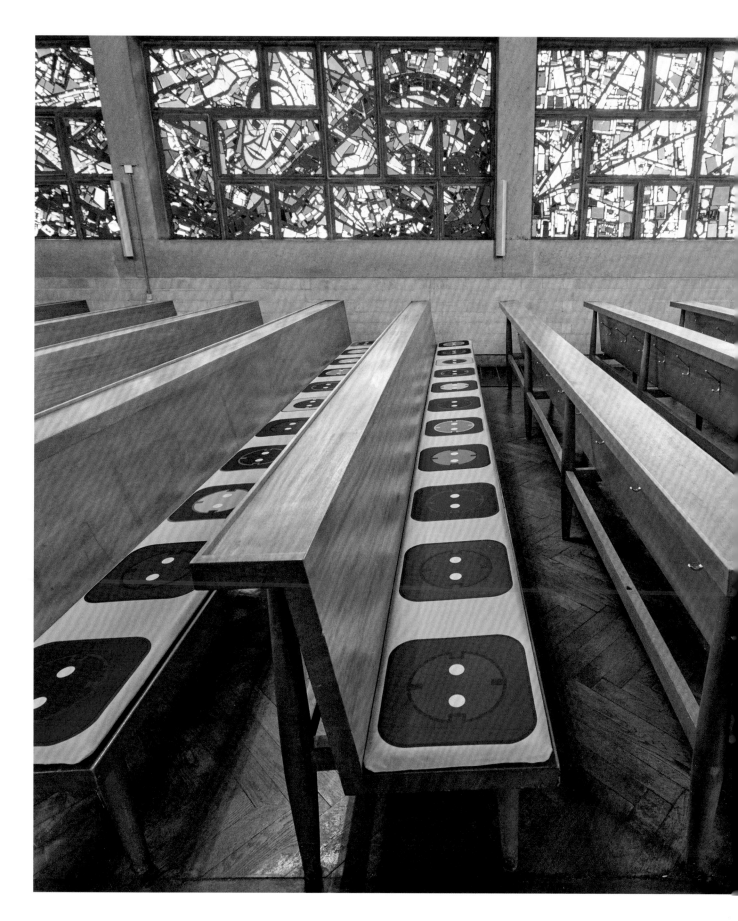

Power Point

Das Motiv eines Alltagsgegenstandes steht im Zentrum der Arbeit von Daniela Kneip Velescu für die Michaelskirche. Bereits von weitem prangen den Besuchenden der Kirche die Piktogramme von Steckdosen entgegen. Die Künstlerin hat sie auf Folie drucken lassen und den gläsernen Windfang des Eingangsbereichs damit beklebt. Über mehrere Wochen hinweg wird der Eingang der Kirche zu einem Leuchtkasten und weithin sichtbaren Bild einer Mehrfachsteckdose. In der Dunkelheit strahlt das Motiv in das städtische Umfeld hinein.

_____ Die Steckdose: ein Gegenstand, von dem man im privaten Haushalt nicht genügend haben kann und der im Zeitalter omnipräsenter Medienkommunikation immer wichtiger wird. Die Steckdose als Kraft-Quelle unseres modernen und mobilen Lebens, die uns mit Energie versorgt. Wahrlich ein Power Point. Dass der Strom aus der Steckdose kommt, ist eine täglich erneuerte Erfahrung von uns Verbrauchern – eine alltägliche Form von Transzendenzerfahrung, könnte man mit einem Augenzwinkern sagen, denn auf gewisse Weise ist diese Kraft jenseits unserer Verfügungsgewalt und erreicht alle Nutzerinnen und Nutzer gleich.

_____ Daniela Kneip Velescu verwendet das Motiv der Steckdose als Piktogramm. Ganz ähnlich wie ein Smiley verkündet dieses Piktogramm im Eingangsbereich der Michaelskirche die Botschaft von der Kirche als religiösem Kraftort, wo eine freundliche Beziehung zwischen Gott und Menschen gefunden werden kann.

_____ Im Inneren der Kirche findet sich der eigentliche Hauptteil der Arbeit »Power Point«. Daniela Kneip Velescu hat neue Sitzbezüge für die Kirchenbänke anfertigen lassen. Für jeden Sitzplatz wurde das Steckdosenpiktogramm darauf gedruckt. Gemäß der zweigeteilten Aufstellung der Kirchenbänke gibt es eine linke Hälfte mit einer eher warmen rot-gelben und eine rechte Hälfte mit eher kühlen blau-violetten Tonalität. Mit der Farbwahl für die Sitzkissen reagiert die Künstlerin auf die starke Farbigkeit der Glasfenster. Sie gießt die im Raum vorhandenen energetischen Licht-Ströme in ein farbiges Bild.

_____ Die Arbeit soll sich einfügen und wird manchen Gästen vielleicht erst auf den zweiten Blick als Kunstinstallation auffallen. Dann aber öffnet sie sich, lädt zur Benutzung ein und wird zu einer Art Versuchsfeld im Kirchenraum. Die Sitzkissen lassen die Besuchenden zu Akteuren werden. Hier werde ich stumm aufgefordert, mich zu positionieren, sei es beim Gottesdienstbesuch oder bei einer anderen Veranstaltung oder während die Kirche wochentags geöffnet ist: Wähle ich eine kühle oder eine wärmere Farbigkeit, auf der ich Platz nehmen möchte? Wie verorte ich mich im Blick auf die Positionen der anderen Menschen im Raum? Saß ich letzte Woche schon auf dieser Farbe? Warum setzt sich dieser oder jener Mensch gerade auf eine Farbe, die mir heute so gar nicht entspricht?

_____ So könnten einige von den Fragen lauten, die diese Arbeit wachruft. Ganz im Sinne der Künstlerin, die hinsichtlich des Themas sagt: »Zu versuchen, den Begriff der Gnade in Worte zu fassen, ist ein komplexes Unterfangen und meines Erachtens eher erspürbar als erklärbar. In meiner künstlerischen Umsetzung dreht sich Gnade um das Potential von Bewegung, das sichtbar wird in Handeln und Austausch«. Gnade »erspüren«, das heißt also: nicht nur ein Gespür für eine transzendente Gott-Mensch Beziehung zu entwickeln, sondern konkrete Handlungsoptionen im mitmenschlichen Verhalten zu erkennen. Eine Wahrnehmung, die angesichts der politischen Weltlage nicht auf den Kirchenraum als Power Point beschränkt bleiben sollte.

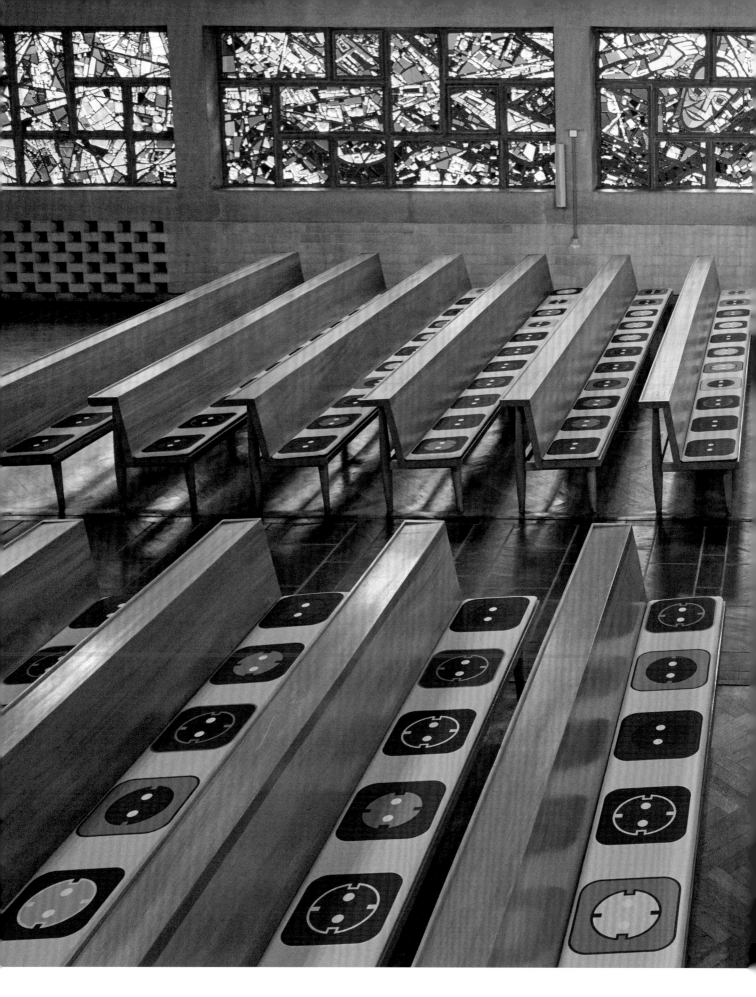

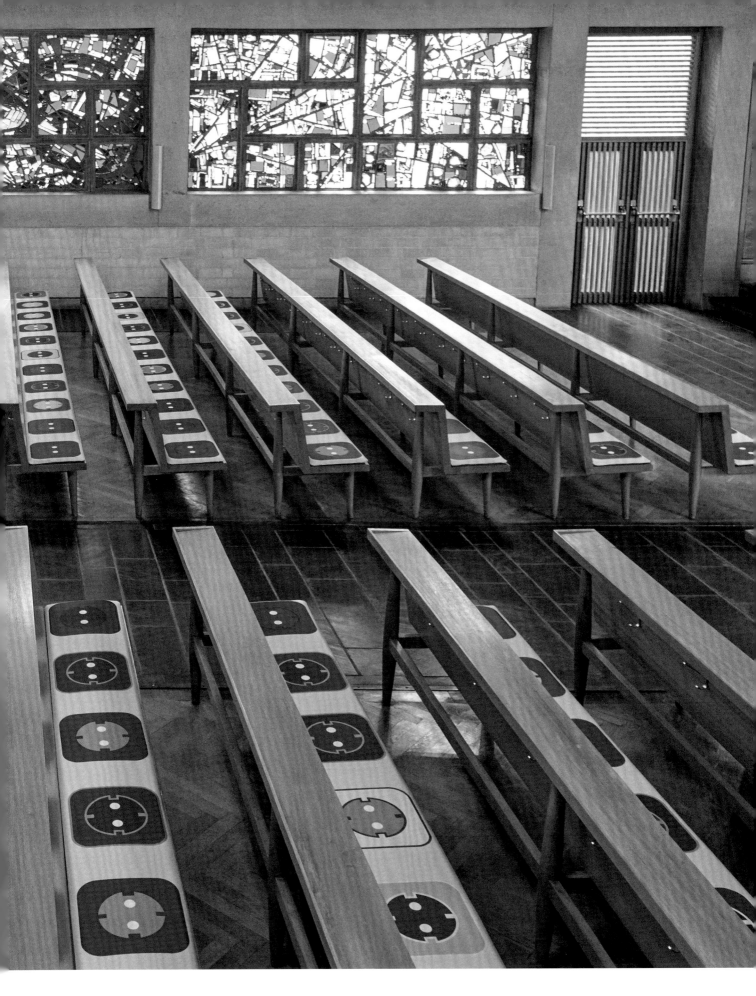

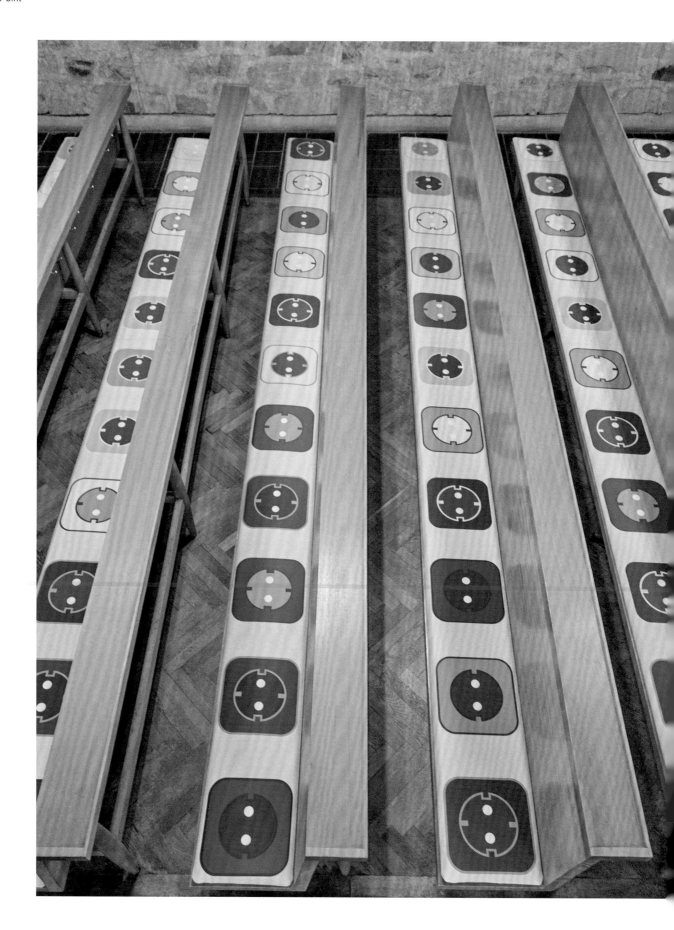

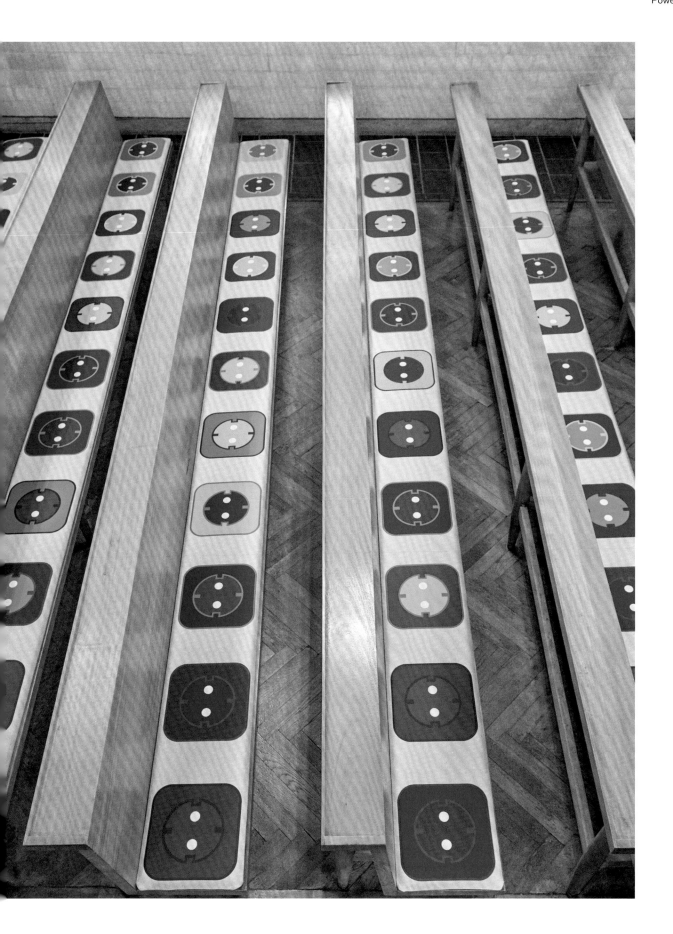

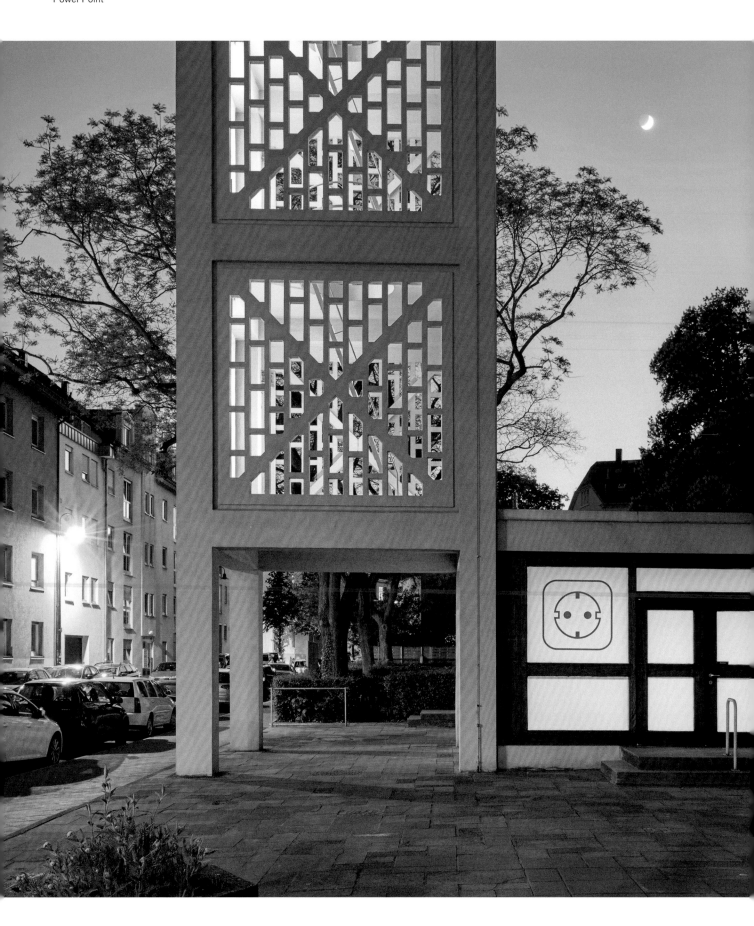

Wie ist die Idee zu Ihrem Kunstwerk entstanden?

Ich wollte etwas machen, was nicht raumfüllend ist, sondern erst auf den zweiten Blick erkennbar. In der Kirche haben mich die Bänke angesprochen, haptisch und mit einer direkten Nähe zu den Menschen. Jede und jeder kommt mit unterschiedlichen Empfindungen, man will aufranken und teilt auch miteinander Erfahrungen und Energie. Es ist der körperliche Berührungspunkt, Berührung bedeutet auch Beziehung. Dann kam schnell die Idee, ich will mit diesen Sitzkissen etwas machen, als Form der Berührung und Verbindung, Kunst zum Anfassen, keine Deko.

Welchen Reiz hat es, eine Arbeit für einen Kirchenraum zu entwickeln

Kirchen beeindrucken, sie haben eine eigene Wirkung, physisch, akustisch und als sakraler Raum, das macht das Besondere aus. An der Michaeliskirche hat mich die 50er Jahre Architektur gereizt, offen und minimalistisch. Dazu die Buntglasfenster mit ihren Farbspielen, die ich in meine Arbeit mit eingebunden habe. So spannen die hellen Farbanteile visuell eine Diagonale über die Sitzreihen analog zur räumlichen Setzung der Fenster – vom Altarfenster zu den vier Michaelsfenstern.

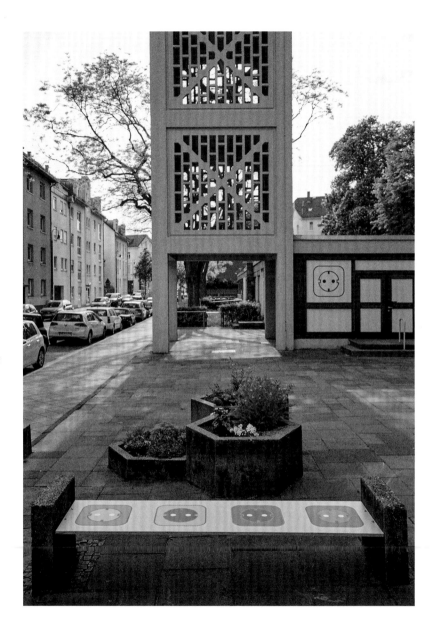

Die Arbeits- und Vorbereitungsphase findet im Atelier statt, wie läuft so ein Arbeitsprozess ab?

Ich habe die Kirche öfter besucht, zu unterschiedlichen Tageszeiten und auch zu Veranstaltungen. Ich wollte sehen, wie der Raum wirkt, wenn Leben in ihm ist, zum Beispiel beim Kindergottesdienst. Hier spiegelt sich auch das Bunte und Spielerische wider. Was Licht und Farben betrifft habe ich Fotos von den Fenstern gemacht und bin mit einem Farbfächer im Kirchenraum umhergegangen, um zu sehen, welche Wirkung das einfallende Licht entfaltet. Im Prozess hat sich auch der Entwurf weiterentwickelt.

Was wurde verändert?

Ich habe die Farben verändert und sie den Farben der Fenster angepasst, auf grün habe ich ganz verzichtet. Jedes Piktogramm enthält jetzt drei Farben, jede Bankseite im Raum sieben Farben, die sich zu einem Bildteppich aus flirrenden Synapsen verbinden. Auch die Abstände zu den einzelnen Piktogrammen sind größer geworden, den Maßstab habe ich den Kissen entsprechend angepasst. Vom Motiv hat sich allerdings nichts verändert. Die Piktogramme sind geblieben, abstrakt und gleichzeitig verständlich. Zusätzlich habe ich die Glühbirnen ausgetauscht und durch Tageslicht ersetzt. Als Übergang zwischen Innen und Außen habe ich den Eingangsbereich in einen Leuchtkasten umfunktioniert, der bei Nacht die Aufmerksamkeit auf sich lenken soll und außerdem auf eine weitere Arbeit auf dem Kirchplatz hinweist: zwei reaktivierte Sitzbänke. Gnade ist hier auch als eine Form der Kommunikation und des Austauschs zu verstehen.

Hat sich während der Schaffensphase der Blick auf das Thema Gnade verändert?

Ich kannte den Begriff eher aus der Justiz und habe ihn selbst nicht benutzt. Es war daher spannend, sich mit ihm auseinanderzusetzen. Er ist sperrig und facettenreich. Gnade als Idealzustand ist nicht erreichbar, man kann diesen Begriff eher als eine Lebenshaltung bezeichnen, nach der man strebt.

Was sollen die Gäste von der Installation mitnehmen?

Ich will Fragen auslösen, zum Austausch anregen. Was verbindet mich mit anderen Menschen? Was gebe ich weiter? Ich würde mich freuen, wenn die Besucherinnen und Besucher miteinander ins Gespräch kommen. Und wenn der Gottesdienst beginnt und sich alle setzen, tritt mein Werk in den Hintergrund.

Daniela Kneip Velescu
Power Point

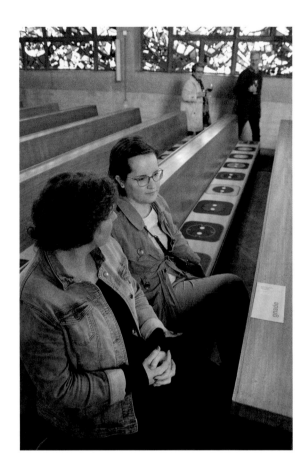

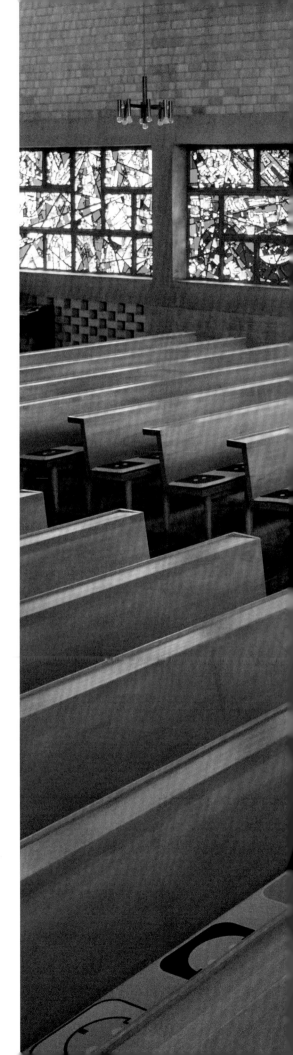

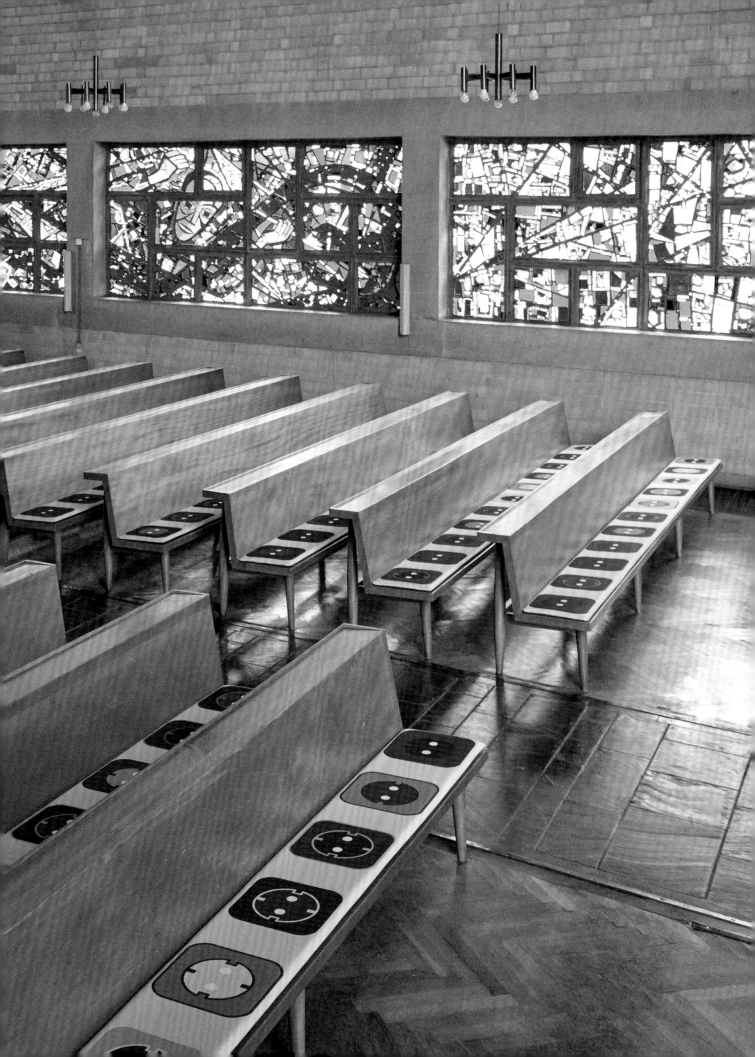

Daniela Kneip Velescu

Geboren 1982 in Bukarest, Rumänien

Lebt und arbeitet in Frankfurt am Main

2005 bis 2011
Studium an der Staatlichen Hochschule
für Bildende Künste – Städelschule,
Frankfurt am Main
Prof. Michael Krebber, Freie Malerei
Prof. Willem de Rooij, Freie Bildende Kunst
Abschluss als Meisterschülerin

Preise und Stipendien (Auswahl)

2013
Artist in Residence Program
Budapest, Kulturamt Frankfurt am Main

2012
Anerkennungspreis der
Stiftung Vordemberge-Gildewart

2009 bis 2011
Stipendium der Studienstiftung
des deutschen Volkes

Einzelausstellungen (Auswahl)

2016
Total Look – A Study In Plastic
The Tip, Frankfurt am Main

2015
Die Zeit der Poster ist vorbei
Schleuse, Opelvillen Rüsselsheim

2014
MMJN (Futur Perfekt – Vollendete Zukunft)
mit Aleksandra Bielas
On Display, basis e.V., Frankfurt am Main

Gruppenausstellungen (Auswahl)

2017
belong anywhere
Acud Macht Neu, Berlin

2015
Hospitality I
Hospitality at Hospitality, Köln

New Frankfurt Internationals: Solid Signs
Frankfurter Kunstverein

About Colour
Kunsthaus Wiesbaden

2013
Rhizomée
EG Null – Raum für junge Kunst
Generali Deutschland, Köln

2012
eine/r von siebzehn
Museum Wiesbaden

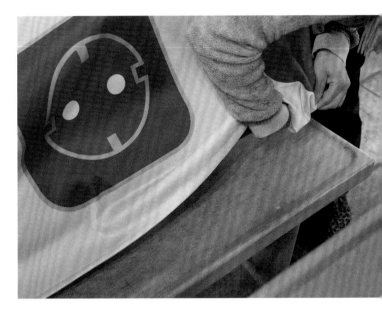

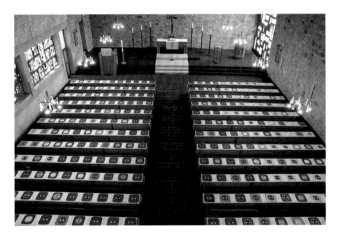

georg lutz

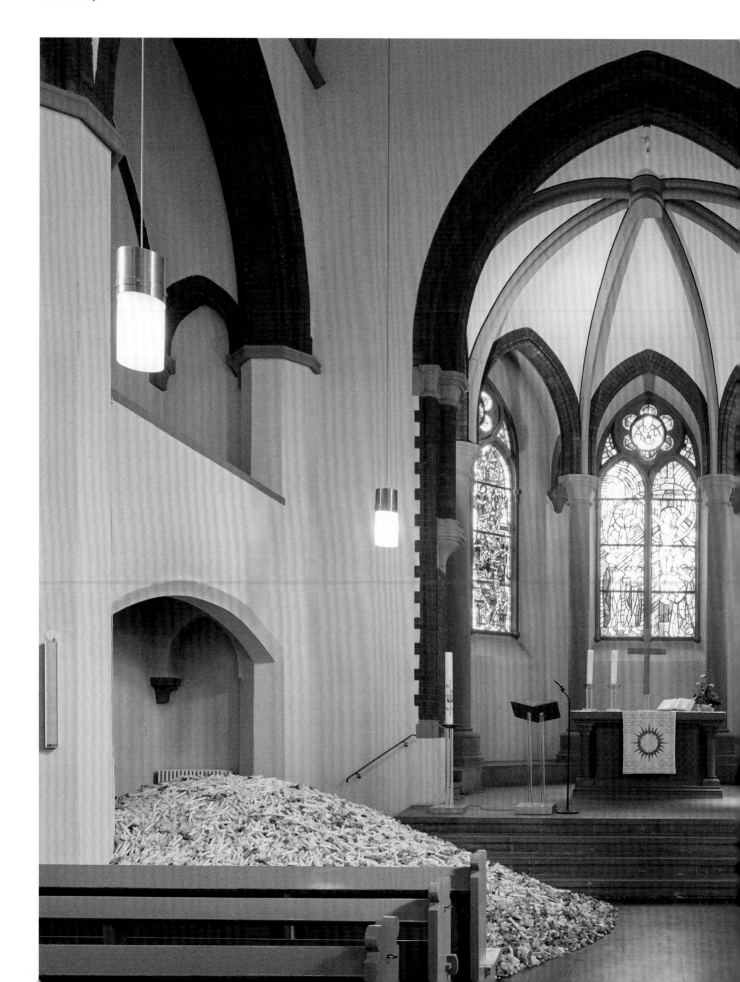

5 Tons of Prayer

Im Kirchenschiff der Martinskirche ragt ein Fremdkörper auf: ein großer Haufen aus Wachs- und Paraffinresten. Der Künstler Georg Lutz hat Tonnen von abgebrannten Kerzen aus Kirchen vor dem Einschmelzen von Recyclingfirmen zurückerworben und für das Projekt zusammentragen lassen. Altarkerzen dürften darunter sein, hauptsächlich aber stammt das Material aus Andachtsbereichen – in katholischen Kirchen spricht man von »Opferkerzen«. Sie wurden einmal von Menschen zum Gebet entzündet, für ein Dankgebet, eine Fürbitte oder einfach in Gedanken an einen anderen Menschen.

_____ Die Arbeit von Georg Lutz lässt sich den Werken der Arte Povera zurechnen, zu deren Vertretern Künstler wie Gerhard Merz oder der kürzlich verstorbene Jannis Kounellis zählen. Das Kennzeichen der Arte Povera sind »arme« Materialien: vorgefundene Gegenstände aus der Natur, Hölzer, Steine, Erde oder Alltagsmaterialien, die in großen Mengen geschichtet und gestapelt werden. In der Masse werfen die Dinge die Frage nach dem Verhältnis zwischen Teil und Ganzem auf, nach dem Individuum, nach kosmischen Zusammenhängen und berühren zugleich das Thema der Vergänglichkeit.

_____ Was Georg Lutz für die kunstinitiative2017 geschaffen hat, gehört für ihn in die Werkgruppe »Eden Research«. Darin bearbeitet der Künstler »ethisch-philosophische Grundfragen in der Struktur von Religion und Glauben« und untersucht die Aura religiös konnotierter Dinge. Dafür verschiebt er die Kontexte und kulturellen Zusammenhänge, in denen die Objekte bislang funktioniert haben.

_____ In diesem Fall wird dem kirchlichen Raum Material zurückgegeben, das für vielfältige spirituelle Zwiesprachen stand. Jedes der Wachsgebilde steht für eine Bitte, einen Gedanken, ein Gebet vielleicht. So bildet jeder Wachsstummel eine Brücke in eine transzendente, eine göttliche Sphäre hinein. Beim Abbrennen wurde das Material der Kerzen verformt, zum Teil aufgelöst und in eigentümlich individuelle Gestalt(en) überführt.

_____ Die abgebrannten und verformten Kerzenreste lassen an Vergänglichkeit denken. Ein Vanitas-Symbol. Gleichzeitig wird das Verhältnis von Geist und Materie zum Thema gemacht und stellt vor die Fragen: Was bleibt von den Wünschen, Gebeten, Gedanken und Zwiesprachen, wenn die Flamme erloschen und die Kerze niedergebrannt ist? Haben sie sich wie das Material eine neue Form im Raum gesucht? Ist der Wachsrest bloß ein ärmliches Abfallprodukt, Arte Povera im buchstäblichen Sinne, oder besitzt er noch etwas von der Aura einer spirituellen Verbindung, die ihm beim Entzünden gegeben wurde?

_____ Das Wettbewerbsthema »Gnade« wird auf vielen Ebenen berührt. Als diese Kerzen entzündet wurden, haben Menschen auf Hilfe gehofft oder für eine erwiesene Gnade gedankt. Wieviele haben vergebens gewartet? Gebet und Fürbitte setzen den Glauben an einen gnädigen Gott voraus, stellen ihn aber auch in Frage. Oder ist Verbundenheit an sich schon Gnade?

_____ Die Arbeit von Georg Lutz bleibt an dieser Stelle offen und regt zur Suche nach eigenen Antworten an. Offen ist das Kunstwerk noch in anderer Hinsicht: Es darf eingegriffen werden. Kerzenstummel können zum eigens dafür gemachten Metalltisch gebracht und wieder entzündet werden. Umgekehrt können frisch abgebrannte Kerzen vom Andachtsbereich auf den Haufen wandern. Ein fragiles Werk, das sich im Lauf der Ausstellung weiter verändern wird. Und vielleicht liegt in diesem Weiterbearbeiten ja auch eine vom Künstler intendierte Antwort.

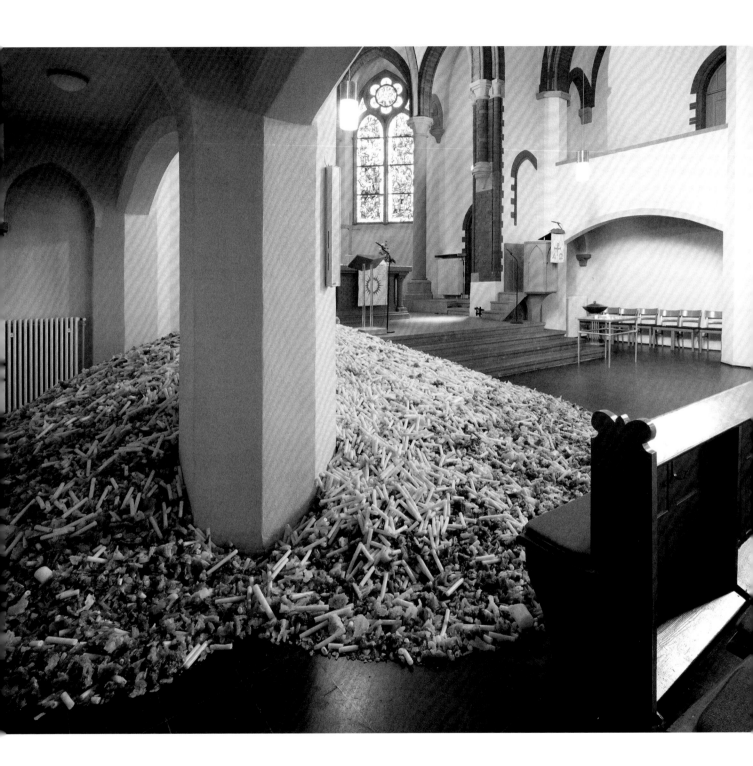

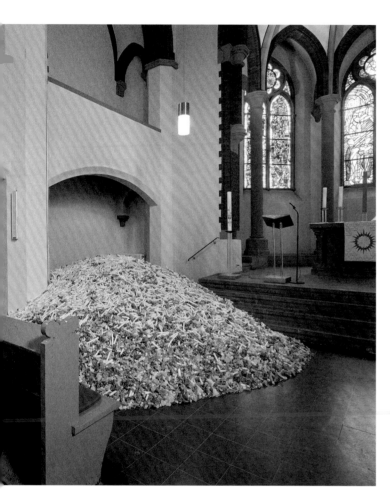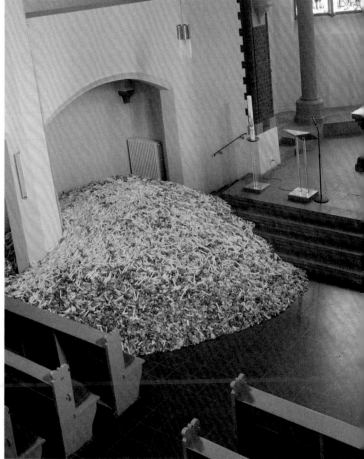

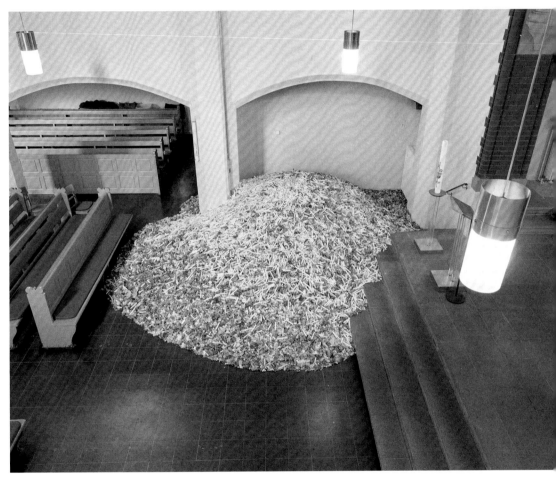

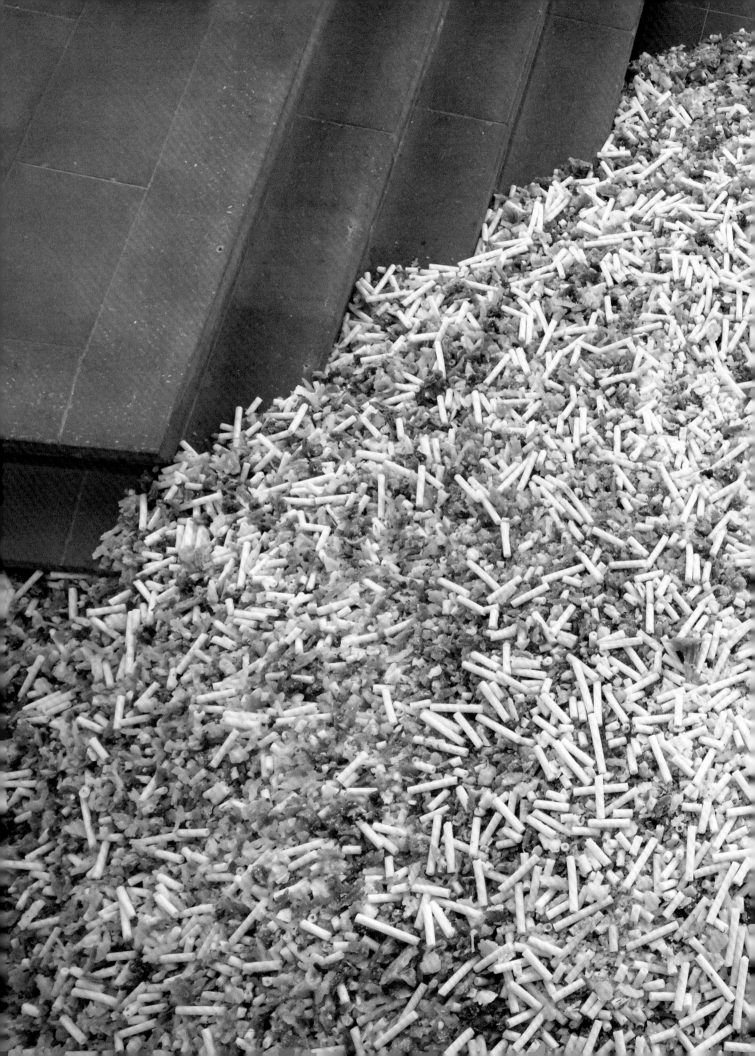

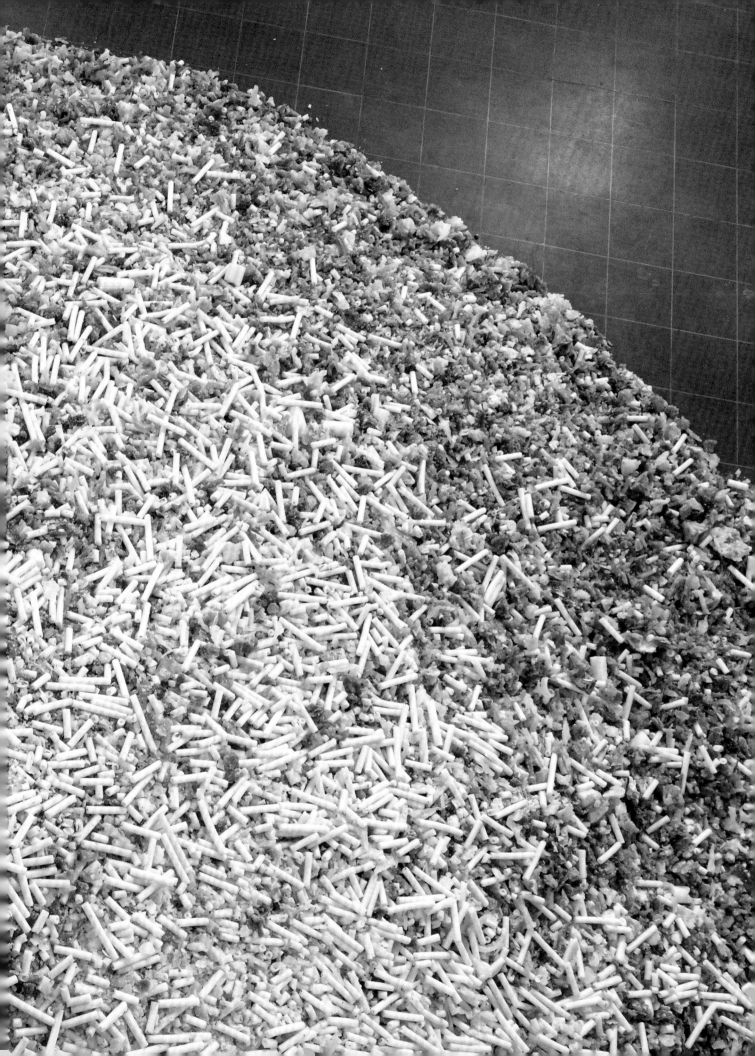

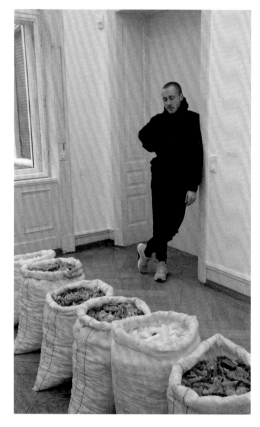

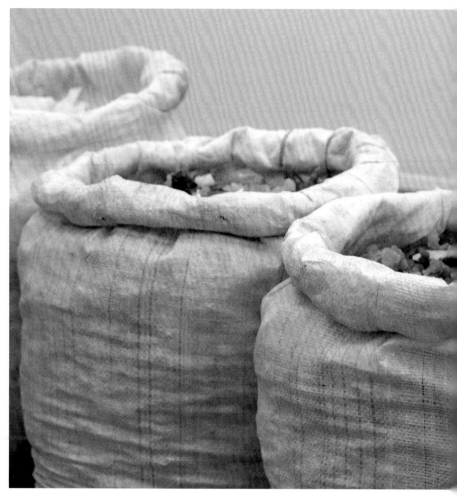

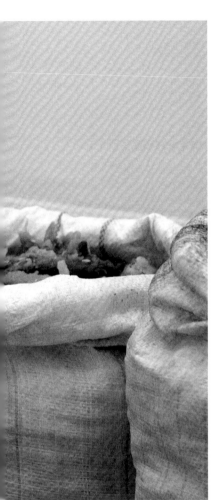

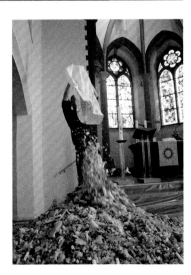

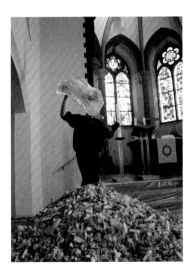

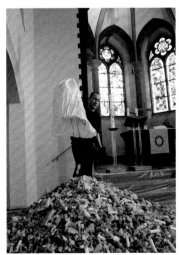

Wie ist die Idee zu Ihrer Installation entstanden?

Ich hatte schon diverse Ansätze in Skizzenbüchern festgehalten, aber die konkrete Anregung erhielt ich in Köln bei einem Kirchenbesuch. Die Gebetskerzen haben mich fasziniert, sie enthalten etwas Sakrales, jede Kerze trägt einen Wunsch. Und ich habe den Messner gebeten, ob ich die Kerzenreste in einen Sack packen und mitnehmen kann. Das ging nicht ganz so einfach, denn normalerweise werden die Stummel wieder eingeschmolzen. Aber aus diesen Kerzen ist die Idee für das Projekt entstanden.

Welchen Reiz hat es, eine Arbeit für einen Kirchenraum zu entwickeln?

Religiöse und heilige Orte interessieren mich schon lange. Ich besuche oft Kirchen oder andere religiöse Orte. Was mich dort am meisten beschäftigt sind die liturgischen Geräte. Die Verwandlung von etwas Profanem in einen Gegenstand mit einer ganz besonderen Bedeutung finde ich sehr interessant. Auch die Kerzen werden als Gebets- oder Opferkerzen zu Trägern eines Gedankens und erhalten eine neue Wichtigkeit, obwohl sie qualitativ nicht anders als normale Hauskerzen sind.

Für den Kunstpreis haben Sie einen Entwurf abgegeben, hat sich das geplante Werk im Laufe des Arbeitsprozesses verändert?

Anfangs sollten die Kerzen in den Säcken, in welchen sie angeliefert wurden präsentiert werden. Doch in der Auseinandersetzung mit dem Kirchenraum wurde immer deutlicher, dass es eine Monumentalskulptur werden soll, die durch ihre Masse beeindruckt. Eine lebendige Wucherung im Kirchenraum. Dazu wird es einen Tisch geben, an dem die Kerzen neu entzündet werden können. Erst war ein normaler Opferkerzentisch geplant. Ich habe mich aber jetzt für einen industriellen Metalltisch entschieden, der ein eindeutiger Fremdkörper im Kirchenraum ist. Hier können die Kerzenstummel neu entzündet werden, das tropfende Wachs könnte dann ein neues Werk kreieren.

Wie läuft so ein Arbeitsprozess ab?

Es ist viel Planung am Computer, aber auch die Kirche habe ich oft besucht und überlegt, wie und wo ich das Werk gestalte. Wo befindet sich der perfekte Ort dafür? Und auch statische Gründe sind bei fünf Tonnen zu berücksichtigen. Die Pyramide hat einen Bodendurchmesser von etwa sechs Metern und eine Höhe von eineinhalb Metern, sie durfte auch den Altar nicht verdecken. Aber wie das Ganze genau wirkt, kann man erst nach der Anlieferung der Kerzenstummel in der Kirche sehen, das ist ein aufregender Moment.

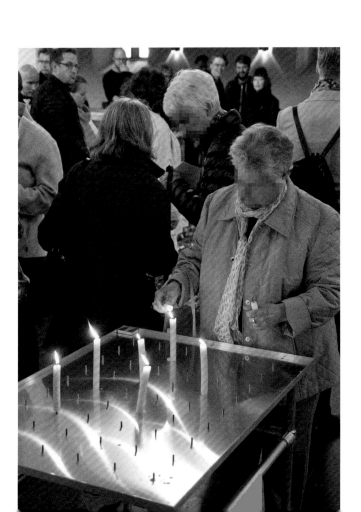

Hat sich während der Schaffensphase der Blick auf das Thema Gnade verändert?

Verändert nicht so sehr, er ist eher intensiver geworden, denn vorher war der Begriff weniger präsent. Gnade ist für mich ein Synonym für Empathie. Wünsche und Hoffnungen sind damit verbunden. Gnade als aktive Empathie wird auch durch das Neuentzünden der Kerzen verdeutlicht, als Geste der Verbundenheit mit dem ersten Kerzenanzünder und seiner Bitte.

Was sollen die Gäste von der Installation mitnehmen?

Ich wünsche mir, dass die Besucherinnen und Besucher aktiv partizipieren, dass mein Werk sie anregt, eine Kerze anzuzünden und das Ganze wirken zu lassen. Die Empfindungen und Ideen dazu sind sicherlich unterschiedlich. Aber jeder kann mitmachen, auch ohne religiösen Background. Hinzu kommt der Geruch, dieses Zusammenspiel von Feuer, Wachs und Ruß, das ist sicherlich auch etwas, dass man mitnimmt.

Georg Lutz

Geboren 1987 in Stuttgart

Lebt und arbeitet in Stuttgart

2007 bis 2015
Studium der Freien Kunst an der
Staatlichen Akademie der
Bildenden Künste Stuttgart

2015 bis 2016
Postgraduales Studium im
Weißenhof-Programm der Bildenden Kunst
Meisterschüler

www.georglutz.com

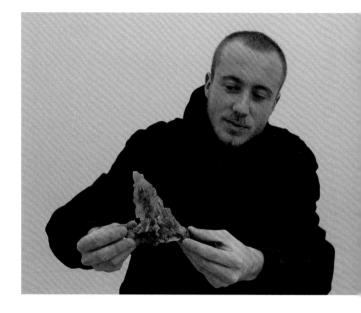

Einzelausstellungen (Auswahl)

2017
Disturbing the balance
Haus der katholischen Kirche Stuttgart
(Katalog)

2013
Eden Research
Atelier Wilhelmstraße 16 e.V. (Katalog)

**Auszeichnungen / Förderungen
(Auswahl)**

2015
Weit.Sicht Kunstpreis.
Zukunftsstrategien für eine nachhaltige
Entwicklung, Jugendinitiative der
Nachhaltigkeitsstrategie Baden-Württemberg

Shortlist Kahnweiler-Preis für Skulptur

Gopea Förderung, Nordhorn

2014
The 35th International Takifuji Art Award,
Tokyo / Japan

2012
Akademiepreis der
Staatlichen Akademie der
Bildenden Künste Stuttgart
(Beste Einzelposition)

Gruppenausstellungen (Auswahl)

2016
Practice Process Progress.
Villa Merkel, Esslingen (Katalog)

2014
Und Meese?
Städtische Galerie Reutlingen (Katalog)

2013
Mikrotexturen
Galerie Ursula Walbröl, Düsseldorf

2011
Das Schrimmen von Tink
Galerie der Stadt Backnang (Katalog)

2010
Niemand. Das Archiv
Kunsthalle Göppingen (Katalog)

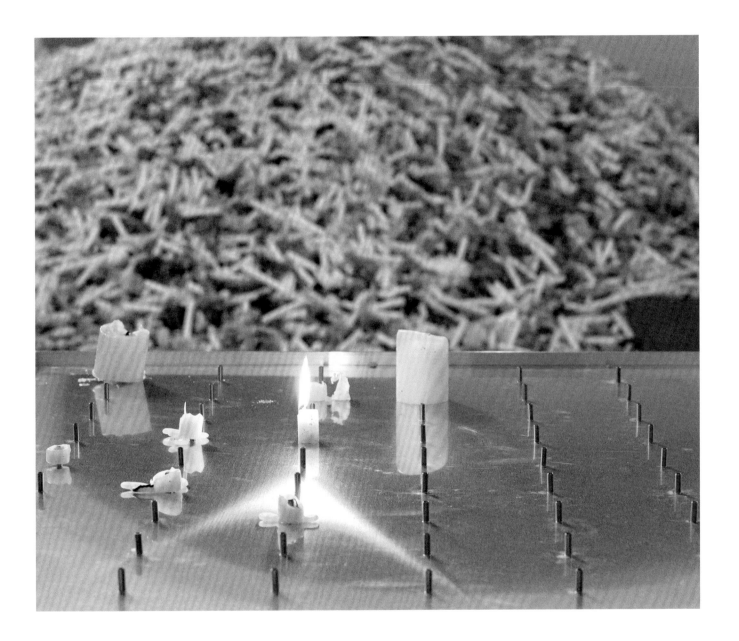

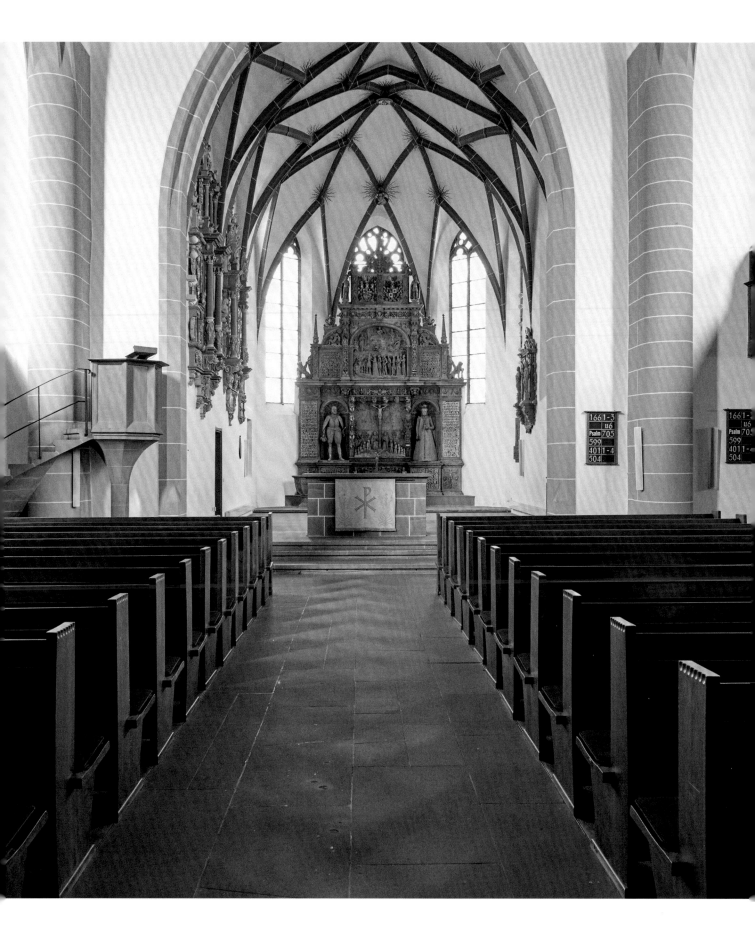

lisa weber

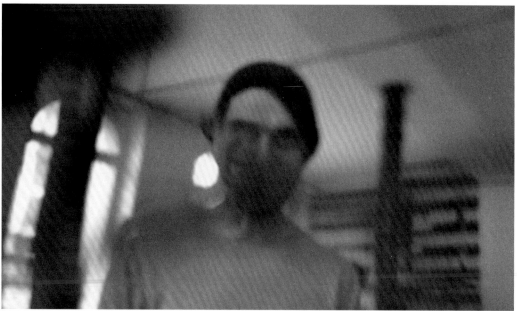

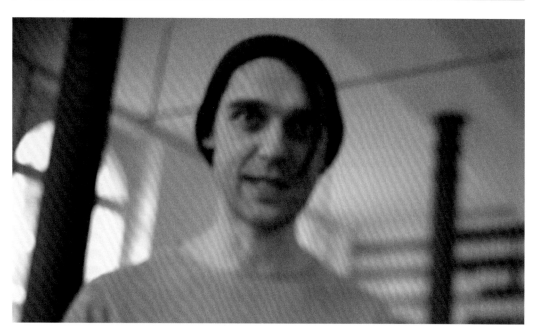

With a Fading Glance

Ingeborg Bachmanns Erzählung »Ihr glücklichen Augen« aus dem Jahr 1972 bildet den Ausgangspunkt für Lisa Webers Videoinstallation in der Darmstädter Stadtkirche. Im Zentrum von Bachmanns Geschichte steht die zunehmende Blindheit ihrer Protagonistin Miranda, die diese aber als Gnade, als »ein Geschenk des Himmels« charakterisiert.

_____ Auf diese Weise nämlich kann sie der Realität entfliehen und sich in eine eigene, ganz auf ihren Partner Josef hin ausgerichtete Welt zurückziehen.

_____ So führt sie in der Erzählung auch einen fortwährend offenen oder subtilen Kampf gegen Brillen und jegliche Sehhilfen, die ihr das Sehen erleichtern würden. Die Verweigerung, die äußere Wirklichkeit klar sehen zu wollen, führt in der Erzählung schließlich zur Tragödie. Sie ignoriert Josefs Affäre mit einer anderen Frau. Er verlässt sie. Miranda verliert buchstäblich den Halt und fällt durch eine Glastür…

_____ Lisa Webers Video nimmt die Betrachtenden aus der Perspektive der Protagonistin und damit aus einer eingeschränkten Sehfähigkeit heraus mit auf einen Gang durch private und öffentliche Räume in der Stadt. Zugleich fügt das Video der literarischen Geschichte um eine Zweierbeziehung metaphorische, an Gemälde des niederländischen Malers Pieter Brueghel erinnernde surreal-alptraumhafte Szenen hinzu, die an einen bildnerischen Lasterkatalog oder die Sieben Todsünden denken lassen. So tauchen in einzelnen Sequenzen Situationen auf, die Trägheit, Völlerei, Eifersucht oder Habgier thematisieren.

_____ Häufig begegnet uns in den Szenen auch eine Gestalt im Eselskostüm. Sie könnte ebenfalls den Gemälden Pieter Brueghels entsprungen sein und verweist sinnbildhaft auf das Körperliche und das Triebhafte des Menschen. Eine Figur, die zum Kern der Erzählung von Ingeborg Bachmann führen mag: die Liebe. Ist sie bedingungslos oder triebhaft? Wird sie erkannt oder nicht?

_____ Aufgrund eines technisch-manuellen Eingriffs, nämlich durch Abnehmen des Objektivs, hat die Künstlerin beim Filmen den Autofokus der Kameralinse unterdrückt und die entstehenden Bilder einem zusätzlichen Lichteinfall ausgesetzt. Daraus ergeben sich kraftvoll verstörende Bildsequenzen, die, zumeist von einer malerischen Unschärfe, Überbelichtung und Überblendungen geprägt sind und unser eigenes Sehen herausfordern. Immer wieder versucht das Auge, scharf zu stellen und die gezeigten visuellen Verzerrungen zu überwinden.

_____ Zwischen traumhaften und alptraumhaften Sequenzen hin- und hergeworfen, taucht unser Auge schließlich ein in eine ganz eigene visuelle Wirklichkeit: die des künstlerischen Bildes. Je mehr man sich in den Bildern von Lisa Weber verliert, desto näher rückt uns die Figur Mirandas aus Bachmanns Erzählung. Je unschärfer die Bilder der äußeren Realität, desto mehr rücken die eigenen Bilder in den Vordergrund. Das Sehen wird zu einem inneren, zu einem Abtasten des eigenen Selbst und des eigenen Unbewussten.

_____ Sehen sei für sie mit Erkennen verknüpft und dieses wiederum mit Gnade, kommentiert Lisa Weber ihre Arbeit. Es ist die Tragik der Protagonistin in Bachmanns Erzählung, sich diesem inneren Sehen und Erkennen verweigert zu haben und daran zu scheitern. Das von Miranda als Gnade propagierte Wegsehen entpuppt sich als Irrweg und Täuschung. Der Erfahrung von Gnade als einer bedingungslosen Liebe aber weicht sie damit aus. Den Betrachterinnen und Betrachtern des Videos wird auch das mehr als deutlich. Vielleicht fordert die Künstlerin uns damit auf, den inneren Bildern mehr zu trauen als den äußeren.

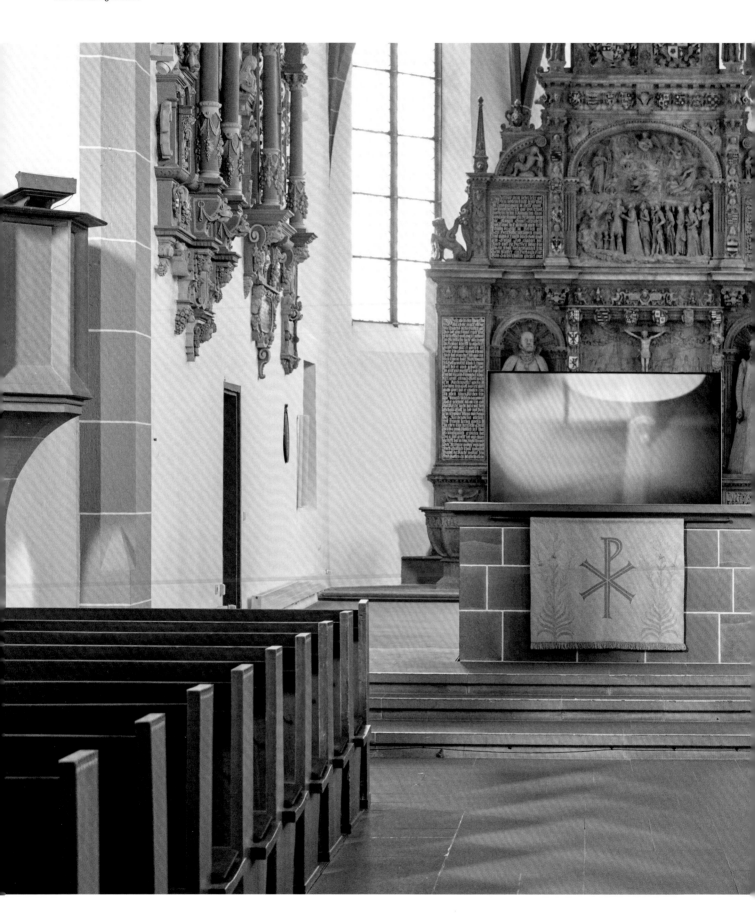

Wie ist die Idee zu Ihrer Videoinstallation entstanden?

Ich wollte gern ein Projekt machen, das auf der Grundlage eines literarischen Textes, beruht, das war eine Premiere für mich. Der Text von Ingeborg Bachmann hat mich direkt angesprochen: Eine Frau, die eine Sehstörung hat und dies als Geschenk des Himmels empfindet, weil sie das Hässliche in der Welt nicht sehen muss. Dieser Zwiespalt, die Einschränkung, die die Protagonistin hindert am Leben teilzuhaben und die sie gleichzeitig als Gnade empfindet, hat mich fasziniert.

Welchen Reiz hat es, eine Arbeit für einen Kirchenraum zu entwickeln?

Ich arbeite gern ortsspezifisch und mit Videoinstallationen, daher war es eine inhaltliche und architektonische Herausforderung, dies für einen Kirchenraum zu verwirklichen, da der Raum auch so schon eine starke Wirkung hat. Meine Intention ist es, die Erwartung der Besuchenden zu brechen, aber nicht so weit, dass sie die Installation als Störfaktor wahrnehmen. Die Betrachter sollen in eine Situation gelangen, die sie miterleben können. Ich schaffe einen Erfahrungsraum und bin gespannt auf die Wirkung. Genau darin liegt die Herausforderung. Mein Werk entsteht im Atelier und ich kann erst in der Kirche die Wirkung sehen.

Wie sieht so ein Arbeitsprozess aus?

Zunächst sammle ich Ideen und dann wandert die Idee mit mir nach draußen. Ich sehe Dinge, Menschen, Situationen, die mich inspirieren für bestimmte Video-Sequenzen. Ich habe mich an einen bestimmten Tagesablauf der Protagonistin gehalten, es ist also eine narrative Umsetzung. Jede Szene steht aber für sich. In jeder Sequenz werden Dinge ausgeblendet, die verschwommen sind, wir schauen also aus dem Blickwinkel der Protagonistin auf das Geschehen – und es gibt kurze scharfe Schrecksekunden, Sekunden des Erkennens.

Für den Kunstpreis haben Sie einen Entwurf gemacht, hat sich das geplante Werk im Laufe des Arbeitsprozesses verändert?

Der Entwurf ist recht frei und spontan entstanden, erst danach ging es an die Umsetzung. Wie kann ich meine Ideen in Bilder fassen? Wie kann die Kamera das einfangen? Ich spiele selbst die Protagonistin, es war schon spannend wie ich mit der bewegten Handkamera selbst filme. Aber ich habe auch einen Kameramann engagiert und Performerinnen und Performer, es sind im Grunde immer mehr Menschen im Film aufgetaucht und das Projekt ist größer geworden als ich anfangs dachte. Das hat sich so entwickelt, immer mehr Szenen sind dazu gekommen. Insgesamt dauert der Film jetzt 20 Minuten.

Wie hat sich während der Schaffensphase der Blick auf das Thema Gnade verändert?

Der Begriff war vorher nicht in meinem Bewusstsein, erst in der Auseinandersetzung hat er mehr Gestalt angenommen. Gnade hat etwas mit Glauben zu tun – nicht nur der Glaube an Gott, sondern im Sinne von Vertrauen zu Menschen und Vertrauen zu sich selbst. Aber es ist immer auch ein zweifelhafter und zwiespältiger Begriff, gerade zwischenmenschlich, wie das Geschenk des Himmels meiner Protagonistin.

Was sollen die Betrachtenden von der Installation mitnehmen?

Im Vordergrund steht der Prozess des Sehens und Wahrnehmens und die Frage nach dem täuschungsfreien Sehen. Gibt es das überhaupt? Sehen als kreative Veränderungsleistung, Ausblenden, Abblenden, etwas genau sehen und anderes gar nicht wahrnehmen, wenn die Betrachtenden sich einlassen auf diese Situationen, dann gibt es sicherlich genug Anregungen zum Weiterdenken.

Lisa Weber

Geboren 1985 in Zweibrücken

Lebt und arbeitet in Mainz

2004 bis 2011
Studium an der Kunsthochschule Mainz

2009 bis 2010
MFA Student of Fine Arts Program,
California State University Chico

2012 bis 2013
Gaststudentin von Mischa Kuball,
Kunsthochschule für Medien Köln

2011 bis 2013
Meisterschülerin (Prof. Dieter Kiessling)
Kunsthochschule Mainz

www.lisaweber.net

**Auszeichnungen / Förderungen
(Auswahl)**

2015
2. Förderpreis, Kunsthalle Darmstadt für
Künstler in Darmstadt & junge Kunst

2013
Residenzstipendium
Goyang National Art Studio, Seoul, Korea

Residenzstipendium der Stadt Gera

Förderpreis der
Johannes Gutenberg-Universität Mainz

Einzelausstellungen (Auswahl)

2014
Himmel den Lichtern
Kunstsammlung Gera (Katalog)

2013
Bipolar Sphere (mit Markus Walenzyk)
Nassauischer Kunstverein Wiesbaden

onehundredthirtyfive sunsets every day
Caos Art Gallery, Venedig, Italien

2011
dauern (mit Stephan Wiesen)
Ringstube, Mainz

Gruppenausstellungen (Auswahl)

2017
agens & reagens
rk-Galerie, Berlin

2016
shining_gab, Festival für Lichtkunst
Botanischer Garten, Osnabrück (Katalog)

MTV! – Media Art Televise
FAQ Ausstellungsraum Bremen

Till it's gone
Istanbul Modern Cinema

2015
Bewegte Bilder
Marburger Kunstverein

2014
uminale
Frankfurter Kunstverein

2013
Wolken. Welt des Flüchtigen
Leopold Museum, Wien (Katalog)

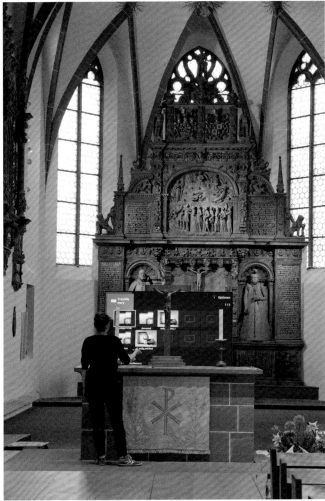

Gnade
Ein persönliches Wort

Volker Bouffier

Gnadenlosigkeit und Gnade sind zwei große Worte. Beides habe ich auch im politischen Bereich sehr praktisch erfahren.

Ein negatives Beispiel: Als Politiker muss man sich auf manches einrichten – auch Unangenehmes – das gehört dazu. Aber es gibt auch Grenzen, die nicht überschritten werden sollten. Insbesondere dann, wenn der private Bereich unverhältnismäßig stark in den politischen Bereich hineingezogen wird. Wenn die Kinder auf dem Schulhof von Journalisten abgefangen werden, um eine Stellungnahme zu bekommen, das Haus tagelang von Kameras belagert wird, und dabei alle Regeln, die sonst anerkannt sind, vom Datenschutz bis zur persönlichen Lebensführung, außer Kraft gesetzt scheinen – nur weil es um Politiker geht. Ich empfinde das als gnadenlos.

Als Ministerpräsident erlebe ich die Beschäftigung mit dem Thema Gnade aber auch noch aus einer anderen Perspektive – nämlich von Amtswegen. In Deutschland gibt es das sogenannte Gnadenrecht für Menschen mit lebensinglänglicher Haft. Die Ausübung dieses Gnadenrechts liegt u.a. bei den Ministerpräsidenten. Sie haben nach der Verfassung das Recht, Häftlinge zu begnadigen. Dies ist eine sehr spezielle Aufgabe. Es gibt hierzu hilfreiche Unterstützung durch die Gerichte und Staatsanwaltschaften. Aber am Ende ist es eine höchst persönliche Entscheidung.

Ich denke hierbei an einen Fall, der mich sehr bewegt hat. Eine junge Frau wurde wegen eines Tötungsdelikts verurteilt. Das Urteil war juristisch zwingend. Trotzdem – bei näherer Betrachtung war dieser Fall ein ganz besonderer.

Diese Frau hatte ein Martyrium hinter sich und es gab Gründe, den Sachverhalt jenseits der juristischen Dimension gesondert zu beurteilen. Es galt zu prüfen, ob hier das Gnadenrecht Anwendung finden könnte. Sollte hier sprichwörtlich Gnade vor Recht ergehen, damit sie eine neue Chance zum Leben findet? Das Erste, an das ich dabei dachte, ist das Opfer und seine Angehörigen. Wie wirkt das auf die Betroffenen? Dann kommt die Perspektive der Täterin hinzu. Das gilt es bei solch einer Entscheidung abzuwägen. Das ist kein juristischer Prozess, das ist am Ende eine höchst persönliche Entscheidung. Ich habe mich schließlich entschieden, der Frau Gnade zu gewähren. Ich glaube, es war richtig. Gnade gewähren ist ein Privileg. Aber es ist vor allen Dingen eine große persönliche Herausforderung.

Es gibt Ereignisse, die sind jenseits der Üblichkeiten. Die sind außerhalb dessen, was unsere Alltagsregeln bestimmt. Sie sind außergewöhnlich. Und deshalb wünsche ich mir, dass Gnadenlosigkeit unter Menschen möglichst selten, am besten gar nie vorkommt. Gnade gewähren, wann immer es geht und man es vor sich und vor Gott rechtfertigen kann.

Volker Bouffier ist seit dem 31. August 2010 Ministerpräsident des Landes Hessen. Im Juni 2010 wurde er zum Landesvorsitzenden der hessischen CDU gewählt und im November 2010 zu einem der fünf stellvertretenden CDU-Bundesvorsitzenden. Vom 1. November 2014 bis zum 31. Oktober 2015 war er der 69. Präsident des Bundesrates.

Allein aus Gnade
Kernworte der Reformation

Heinrich Bedford-Strohm

I. Der Ausdruck »Gnade« begegnet in unserer Alltagssprache nur noch selten. Seine Bedeutung ist erklärungsbedürftig, schillernd und unserer Zeit auf gewisse Weise fremd. Dabei gehört »Gnade« zu den Kernworten der Reformation. Karriere gemacht hat der Begriff als einer der vier reformatorischen Exklusivpartikel: sola gratia – allein aus Gnade – neben Christus, der Schrift und dem Glauben (sola scriptura, sola fide, solus Christus). Sinn macht eine solche Exklusivität im Plural freilich nur, wenn man die Zusammengehörigkeit der vier Begriffe beachtet und die Einheit dieser reformatorischen Quadriga im Blick behält. Es geht um ein Gefüge, das die reformatorische Rechtfertigungslehre als dem evangelischen Hauptartikel strukturiert, von dem man nach Auffassung Luthers »nichts weichen oder nachgeben (kann), es falle Himmel und Erde« *(BSLK 415, 6)* [01]. Die vier Soli sind wie die Seiten einer vierseitigen Pyramide, deren Basis Christus ist und von denen keine herausgebrochen werden kann, ohne das Ganze zu zerstören. Sie wachen in ihrer ausschließenden »exklusiven« Funktion über die Reinheit der Rechtfertigungslehre.

_____ Dass diese »Pyramide« anders als die antiken Kulturdenkmäler Ägyptens mehr ist als ein Relikt im Treibsand der Geschichte, gehört im Jubiläumsjahr der Reformation zu den grundlegenden Überzeugungen der Evangelischen Kirche. Das gilt auch für ein evangelisches Verständnis der Gnade. Trotz der Schwierigkeit des Begriffs haben die meisten Menschen meines Erachtens allerdings ein Grundverständnis oder zumindest eine Ahnung von dem, was »Gnade« meint und für eine Gemeinschaft bedeutet. Sie spüren, dass eine gnadenlose Gesellschaft zugleich eine inhumane Gesellschaft wäre. Was Gnade meint, lässt sich daher durchaus in den Alltagssprachgebrauch übersetzen. Dazu eine Spurensuche mit drei Andeutungen.

_____ Bei der Vorstellung des aktuellen Fernsehfilms über Katharina Luther (ARD/Eikon) in einem Hannoverschen Kino – geladen waren kirchliche Mitarbeiter – erläuterten die Macher des Films, sie hätten in den Originalzitaten das schwer verständliche Wort »Gnade« durch das Wort »Liebe« ersetzt. Die Idee dahinter ist einleuchtend. Gnade entspringt als göttliches wie als menschliches Handeln nicht der Logik von Berechnung und vernünftigem Kalkül. Gnade ist eine Angelegenheit des Herzens, des Gefühls von Liebe und Zuneigung, ohne freilich darin aufzugehen. Sie hat zu tun mit Empathie, mit Beziehung. Zumindest in einem christlichen Sinn ist die Gnade nicht von der Barmherzigkeit, von der Hinwendung zu dem Bedürftigen zu trennen.

_____ Ein zweites Beispiel. In seiner Rede zur Eröffnung des Reformationsjubiläums kam der Bundespräsident am Ende auch auf die Gnade, das »wichtigste Wort der Reformation« zu sprechen. Er verwies auf das lateinische »gratia« und den davon abgeleiteten Begriff der »Grazie«, die Leichtigkeit unverkrampften Daseins. »Wo solche Grazie erfahren wird, ist ziemlich sicher auch die Gnade nicht weit«. Es geht um die innere Freiheit, die dem Leben Leichtigkeit verleiht, weil sie von Zwanghaftigkeit und Angst befreit zu Freimut und unerschrockener und selbstgewisser Aufrichtigkeit ermutigt und bestärkt. Dem Begnadigten öffnen sich die Gefängnistüren des Lebens.

_____ Der lateinische Begriff hat es noch auf eine andere Art in unseren Alltagssprachgebrauch geschafft. Gelegentlich werben Markenhersteller mit Sonderzugaben ihrer Produkte. Die Verpackungsgröße wird erhöht und mit einem gut sichtbaren Vermerk versehen: »10 % Gratis«. Gnade ist nicht käuflich. Man bekommt sie nur »umsonst«; in ihrer edelsten Form entspringt sie dem Großmut und der Selbstlosigkeit des Schenkens. Gnade ist immer unverdient. Oder wie es die Werbung für eine Kreditkarte formuliert: Die wichtigsten Dinge im Leben sind unbezahlbar.

_____ Die Beispiele lassen wesentliche Aspekte der Gnade erkennen: die Logik der Liebe und der Humanität, die unveräußerliche Würde einer freiheitlichen Lebenshaltung und die Ökonomie des Schenkens. All das kann zur Banalität verflacht, zur Trivialität entwertet, ja geradezu verfälscht werden. Dann verkommt Gnade zum herablassenden Mitleid und Kitsch, zur veräußerlichten Ästhetisierung des schönen Scheins und

01 BSLK: Bekenntnisschriften der evangelisch-lutherischen Kirche

zur billigen Gnade als Dreingabe einer Ökonomie, die in Wahrheit ganz anderen Gesetzen hörig ist. Das alles ändert nichts daran, dass der Begriff »Gnade« eine menschliche Grunderfahrung beschreibt, auf die wir angewiesen sind, weil menschliches Leben mehr ist als alles, was wir verdienen und leisten können.

II. Die Rede von der »Gnade« wirkt in einer modernen Gesellschaft dennoch ein wenig wie ein Anachronismus. Sie lässt sich jedenfalls nicht ohne Weiteres mit den Prinzipien einer Leistungsgesellschaft und den Maximen einer rechtstaatlichen Demokratie zusammenbringen. Gnade verträgt sich nur schwer mit dem Prinzip der Gerechtigkeit und ist kaum vereinbar mit dem Fairnessgebot. Das war das Argument der Arbeiter im Weinberg aus dem berühmten Gleichnis Jesu. Da beschwerten sich diejenigen, die den ganzen Tag gearbeitet hatten, dass sie am Ende nicht mehr Lohn erhielten als die Arbeiter, die erst zur letzten Stunde eingestellt worden waren. Gnade hebelt die Verteilungsgerechtigkeit einer Gesellschaft aus, in der jeder bekommt, was ihm (aufgrund seiner Leistung) zusteht.

_____ Dabei kennt das Recht den Gnadenakt als eine Art »eschatologischer« Möglichkeit politischen Handelns. Offenbar kommt auch der moderne Rechtsstaat nicht ohne die Gnade aus. Das Gnadenrecht dient dazu, Härten und Unbilligkeiten des Gesetzes auszugleichen. Die Humanität des Rechtsstaates wird nicht nur durch die Durchsetzung des Rechts, sondern auch durch seine Begrenzung gewahrt. Und keineswegs zufällig ist das Gnadenrecht dem Staatsoberhaupt vorbehalten, gewissermaßen als Instanz oberhalb und außerhalb des Rechts. Es durchbricht das Prinzip der Gewaltenteilung.

_____ Es gibt keinen Anspruch auf Gnade. Sie lässt sich daher nicht einklagen. Ebenso wenig ist eine gerichtliche Überprüfung vorgesehen oder möglich. Gnade ist immer unverdient und bedarf darum auch keiner Begründung – negativ wie positiv. Der Bundespräsident äußerte sich nicht zu den Gründen, als er 2007 das Gnadengesuch des RAF-Terroristen Christian Klar nach einer persönlichen Anhörung ablehnte.

_____ Schwieriger ist die Frage, ob Gnade an Voraussetzungen geknüpft ist, so dass nur der der Gnade würdig ist, der seine Schuld erkennt und bereut. Und damit verbunden ist auch die Frage, ob sie widerrufen werden kann. Im Matthäusevangelium erzählt Jesus eine Geschichte, wonach ein König sein Gnadenurteil gegenüber einem Schuldner zurücknimmt, der als Gläubiger selbst unbarmherzig handelt. Die fünfte Bitte des Vaterunsers verknüpft Vergebung Gottes und Verge-

bungsbereitschaft der Menschen. Man kann offenbar Gnade nicht in Anspruch nehmen ohne selbst gnädig zu sein.

_____ Gegen ein Bedingungsverhältnis, das die göttliche Gnade von menschlicher Reue oder Vergebungsbereitschaft abhängig macht, erhebt der Apostel Paulus allerdings energischen Einspruch. Die Gnade hat ihren einzigen Grund in Gott selbst, denn »Gottes Gaben und Berufung können ihn nicht gereuen« *(Röm 11, 29)*. Jeder Versuch, die Gnade Gottes in irgendeiner Weise vom menschlichen Verhalten abhängig zu machen, unterläuft die Radikalität mit der der Apostel diese Gnade denkt. Mit der Bedingungslosigkeit der Gnade ist für den Apostel zugleich ihre Unwiderruflichkeit gegeben: »Denn ich bin gewiss, dass weder Tod noch leben, weder Engel noch Mächte noch Gewalten, weder Gegenwärtiges noch Zukünftiges, weder Hohes noch Tiefes noch irgendeine andere Kreatur uns scheiden kann von der Liebe Gottes, die in Christus Jesus ist, unserem Herrn!« So spricht der von der Gnade freigesprochene Angeklagte.

_____ Gnade hebt die Prinzipien der Gerechtigkeit jedoch nicht einfach auf, denn der gnädige Gott ist ein rechtfertigender Gott. »Er ist mit seiner Gnade im Recht« *(Eberhard Jüngel)*. Das Verhältnis von Gnade und Gerechtigkeit ist komplexer als es auf den ersten Blick scheint; die Rechtfertigungslehre denkt beides zusammen. Sie ist darin ein Reflex der paulinischen Überlegungen. Ich bin überzeugt, dass sie auch im 21. Jahrhundert nicht an Bedeutung verloren hat und dass sich von ihr auch etwas lernen lässt für die Kultur einer Zivilgesellschaft, die um Recht und Gerechtigkeit willen keine ungnädige oder unbarmherzige Gesellschaft sein darf.

III. Allein aus Gnade – sola gratia – wird der Mensch von Gott gerecht gesprochen, weil er wegen Christus gerechtfertigt wird. Wer von der Gnade spricht, kommt um Christus nicht herum. Denn Christus ist der vollkommene und zugleich auch exklusive Ausdruck der göttlichen Barmherzigkeit. Es gibt außer Christus keinen anderen Heilsmittler. Das solus Christus sichert und verbürgt reformatorisch das sola gratia.

_____ Für Luther wurde dies zu einer existentiellen Erfahrung und zum Kern seiner Theologie. Als junger Mönch erlebte er die bedrückende Last, dem Anspruch Gottes gerecht werden zu müssen. Er wusste um das Gute und sah sich doch außerstande, es erfüllen zu können. Er bemühte sich mit aller ihm zur Verfügung stehenden Kraft und scheiterte doch an dem Graben zwischen Anspruch und Wirklichkeit. Bis sich ihm schließlich der Sinn einer Stelle aus dem Römerbrief in ganz

neuer Weise erschloss. Dort heißt es: »Der Mensch ist allein gerechtfertigt aus dem Glauben und nicht aus den Werken« *(Röm 3, 28)*. Menschen können sich nicht rechtfertigen vor Gott – sie werden ohne eigenes Verdienst gerecht, durch die Erlösung, die in Jesus Christus geschehen ist. Die Gerechtigkeit, die vor Gott gilt, ist nie die eigene, sondern eine fremde, nämlich die von Jesus Christus. Die Gerechtigkeit Christi wird dem Gläubigen so angerechnet, als sei es seine eigene – sola gratia, allein aus Gnade.

_____ Diese Erkenntnis war für Martin Luther der Sprung in die innere Freiheit. Das neue Verständnis der Gerechtigkeit Gottes als einer dem Sünder geschenkten Gerechtigkeit wurde für den von Gewissensskrupeln geplagten Mönch Martin Luther zum Paradies. Es eröffnete ihm eine neue Hinwendung zum Nächsten in einer diakonischen Haltung der Liebe. Gott schafft aus Liebe eine neue Gemeinschaft mit dem Menschen unter dem Vorzeichen der Gnade. In der Rechtfertigungslehre hat Luther dies theologisch durchbuchstabiert.

_____ Die Rechtfertigung des Sünders ist reine Gnade und doch ein Akt göttlichen Rechts. Luther spricht vom »fröhlichen Wechsel« zwischen dem Sünder und Christus. Es geht dabei um die Spannung zwischen der Liebe und der Gerechtigkeit Gottes. Es ist ein faszinierender Gedanke, den Luther bei Paulus findet und der eng mit der Sühnetheologie des Apostels zusammenhängt: Gott lässt die Sünde der Menschen, all das Unrecht, das damit verbunden ist, nicht ungesühnt. Aber er sagt: ich nehme die Strafe auf mich. So mündet die Gerechtigkeit in unermessliche Liebe und schafft der Gnade Raum.

_____ Wenn ich mir klarmachen will, was da passiert, denke ich immer an eine Erfahrung aus meiner Zeit als Religionslehrer in der Hauptschule. Ein Schüler hatte den Unterricht wiederholt gestört. Das nächste Mal war ein Verweis fällig. Als ich erneut eine von ihm geschleuderte Papierkugel durch die Luft fliegen sah, war es so weit. Da meldet sich ein anderer und sagte: ich war's. Er übernahm die Konsequenzen stellvertretend für seinen Mitschüler. Wenn wir uns vorstellen, wie sich der eigentliche Täter gefühlt haben mag, wie erleichtert und befreit er gewesen sein muss und vielleicht ein wenig beschämt, dann bekommen wir eine Ahnung davon, wie befreiend es ist, dass wir unser ganzes Leben in dieser Perspektive sehen dürfen – so einfach und schlicht dieses Beispiel aus dem Unterricht auch sein mag. Ein anderer steht für uns ein und gewährt uns die Gnade, aus der allein wir leben dürfen. Durch die Schrift wissen wir davon, durch den Glauben eröffnet sich uns diese Welt.

IV. Martin Luther stieß in seiner praktischen Tätigkeit als Berater von Fürsten und Herrschern immer wieder auf die Frage, wie denn ein Regent das christliche Gebot der Nächstenliebe und Barmherzigkeit berücksichtigen und gleichzeitig seiner Verantwortung für die gesamte Gemeinschaft gerecht werden könne. Die Bergpredigt kann und soll der Einzelne befolgen. Sie gilt in dem Bereich, den Luther als »geistliches Regiment« bezeichnet. Bei einer Übertragung auf die Politik besteht die Gefahr, dass das Gegenteil von dem erreicht wird, was beabsichtigt ist: Nicht Barmherzigkeit und Nächstenliebe werden gefördert, sondern dem Recht des Stärkeren werden Tür und Tor geöffnet. Darum braucht es das »weltliche Regiment« Gottes. Die Politik muss für die Einhaltung des Rechts sorgen und benötigt dafür auch Zwangsmittel, die dann greifen, wenn das Recht sabotiert wird.

_____ Immer wieder ist die Zwei-Regimente-Lehre so verstanden worden, als ob im weltlichen Bereich eine Eigengesetzlichkeit herrsche, die dem Barmherzigkeitsgebot im geistlichen Bereich und dem Verständnis der göttlichen Gnade entgegenstehe. Nichts könnte im Sinne Martin Luthers falscher sein. Denn natürlich steht auch das weltliche Reich unter dem Regiment Gottes. Und dieser Gott ist kein anderer als der, der sich in Jesus Christus gezeigt hat. Recht und Gnade sind darum kein Gegensatz, sondern müssen aufeinander bezogen werden.

_____ Wie und an welcher Stelle Kirchen dabei öffentlich Stellung nehmen, ist in diesem Zusammenhang sorgsam abzuwägen. Die Aufgabe einer öffentlichen Theologie lautet, ein klares theologisches Profil mit einer Sprache zu verbinden, die für die Öffentlichkeit und damit für säkulare Diskurse verständlich ist. Das gilt auch für die Frage einer Übersetzbarkeit der reformatorischen Rechtfertigungslehre in den Raum der Gesellschaft. Es geht dabei um die Relevanz einer christlichen Wertorientierung, die bestimmt ist von der Erfahrung der göttlichen Gnade in Jesus Christus. Ich will daher abschließend die drei eingangs benannten Spuren einer heute verständlichen Rede von der Gnade aufnehmen – ihre Beziehungsdimension, ihren Freiheitssinn und ihren schenkenden Charakter – und exemplarisch drei Leitlinien benennen, für das was die Kirchen im politischen Meinungsbildungsprozess sagen können.

V. Der gnädigen Liebe Gottes eignet eine transformative Kraft. Der Gott der Bibel wird als ein Gott beschrieben und erfahren, der sich in Christus der Verletzlichkeit und Leidenserfahrung ausgesetzt hat. Die Beziehung zu diesem Gott, stärkt auch die menschlichen Sozialbeziehungen. Sie

stärkt die Sensibilität für das Leiden der Anderen. Sie fördert das Teilen und Mitteilen von Verletzlichkeit und Leidenserfahrung. Und sie stiftet in der barmherzigen Hinwendung zum Nächsten eine neue, wechselseitige Gemeinschaft. Das Element der Wechselseitigkeit einer christlichen Ethik, die im Glauben an Gottes Gnade in Christus wurzelt, ist auch für die Gesellschaft insgesamt und für die politische Kultur von zentraler Bedeutung. Die Soziologen sprechen von »Reziprozität« – Gegenseitigkeit. »Alles, was ihr wollt, dass euch die Leute tun sollen, das tut ihnen auch« *(Mt 7, 12)*. Diese Goldene Regel aus der Bergpredigt Jesu appelliert an die Einsicht der Menschen: Du kennst doch selbst die Not. Du weißt doch, wie sehr du dir selbst wünschst, dass die anderen dir beistehen, wenn du in Not bist. Also öffne dein Herz genauso für die anderen, wie du selbst das in der gleichen Situation von ihnen erhoffst. Das ist kein Appell zu Aufopferung oder Selbstverleugnung. Das ist ein Appell an die Einsicht aller Menschen guten Willens, die tief in der christlichen Glaubenserfahrung mit dem Gott der Bibel verankert ist. Sie äußert sich über das praktische Handeln hinaus auch im Eintreten für ein Recht, in dem die Barmherzigkeit eine institutionell-strukturelle Gestalt gewinnt.

_____ Ein zweiter Gedanke: Die »Grazie« *(Joachim Gauck)* des christlichen Glaubens hängt mit dem Freiheitssinn der Gnade zusammen. Denn: »Zur Freiheit hat uns Christus befreit!« *(Gal 5, 1)*. Das Geschenk der Freiheit ist Ausdruck der Liebe Gottes. Sie wird Glauben an Gott erfahren, dann aber auch in der Beziehung zum Nächsten. Darin liegt ihr ethischer Sinn. Christliche Freiheit stellt uns in die Gemeinschaft mit dem Nächsten. Sie verwirklicht sich in dieser Gemeinschaft, indem der eine den andern als Bereicherung seiner selbst und als Aufgabe des eigenen Lebens erfährt. Durch die Liebe im anderen kommen wir zu uns selbst. Christliche Freiheit lässt sich auch als persönliche oder innere Freiheit nur im zwischenmenschlichen Miteinander denken. Das ist der Sinn der berühmten Doppelthese in Luthers Freiheitsschrift. »Will man die Impulse der Reformation in unserer Gegenwart aufnehmen, kann man Freiheit und Solidarität ... nicht beziehungslos nebeneinander stellen oder gar gegeneinander ausspielen; man muss sie vielmehr in ihrem unlöslichen Zusammenhang sehen« *(Wolfgang Huber)*. Eine humane Gesellschaft ist eine Gesellschaft, in der die Dialektik von individueller Freiheit und gemeinschaftlicher Solidarität gewahrt bleibt. Christenmenschen fühlen sich dieser Erkenntnis verpflichtet, sie sind allerdings auch davon überzeugt, dass ohne den Bezug auf den barmherzigen Gott in Jesus Christus Entscheidendes fehlt und wirkliche Freiheitserfahrung auch im Blick auf die Ängste und Zwänge menschlicher Existenz nicht gelingen kann.

_____ Ein dritter Beitrag, den die Kirche zur Kultur der Zivilgesellschaft leisten kann, speist sich aus dem Kern ihrer Botschaft: der befreienden Kraft der Vergebung, die dem Menschen als unverdientes und unverdienbares Geschenk zugutekommt. Das Wissen um die eigene Fehlbarkeit und Begrenztheit gehört zu den wichtigsten Grundlagen eines zivilgesellschaftlichen Diskurses. Das Bewusstsein, dass eigene und fremde Schuld vergeben werden kann, befördert eine Kultur des Konflikts, die von wechselseitiger Annahme und Lernbereitschaft geprägt ist. Im Licht der Aussicht auf Gottes Gnade und Vergebung erweist sich Selbstkritik nicht als Selbstdemontage, sondern als Selbstkonsolidierung. Die Fähigkeit zur Schuldanerkenntnis und die Bereitschaft zur Vergebung können eine richtungsweisende Bedeutung für die politische Kultur im Innern eines Volkes aber auch in seinem Außenverhältnis bekommen, überall dort, wo es um Aussöhnungsprozesse angesichts ethnischer, religiöser oder auch politischer Konflikte geht.

_____ Barmherzigkeit, Freiheit und Vergebung sind drei Dimensionen christlicher Gnade, die über ihre spezifische Bedeutung für den Glauben hinaus auch für eine moderne Gesellschaft von essentieller Bedeutung sind. Das Reformationsjubiläum 2017 soll auch daran erinnern.

Prof. Dr. Heinrich Bedford-Strohm ist Landesbischof der Evangelisch-Lutherischen Kirche in Bayern und Vorsitzender des Rates der Evangelischen Kirche in Deutschland.

Recht oder Gnade?
Oder beides?

Angelika Nußberger

Auf der Suche nach Gerechtigkeit

_____ Wer im Recht ist, muss nicht auf Gnade hoffen. Der Weg zum Gericht steht ihm offen, er kann geltend machen, worauf er einen Anspruch hat. Ist das Recht »gerecht«, schafft es einen von allen akzeptierten Ausgleich zwischen den verschiedenen, sich entgegenstehenden Interessen, sei es Verkäufer und Käufer, Arbeitgeber und Arbeitnehmer, Vermieter und Mieter, sei es Individuum und Gemeinschaft. Erfüllt das Recht seine befriedende Funktion, ist es nicht nötig, Gnade vor Recht ergehen zu lassen. Dann gälte es zu fragen, welche Gnade und wessen Gnade einen im Konsens festgelegten Interessenausgleich in Frage stellen könnte und warum dies eine vorzugswürdige Lösung sein sollte.

_____ Recht ist aber nicht immer »gerecht«. Allzu leicht kann eine Mehrheit einer Minderheit nachteilige Regelungen aufoktroyieren, können diejenigen, die die Macht in Händen halten, ihren individuellen Vorteil zu Lasten des Gemeinwohls fördern. Strafen können hart, unnötig und unverhältnismäßig sein. »Gnade vor Recht« ist dann ein Ruf nach Missachtung des Rechts um der Gerechtigkeit willen.

_____ Ungerechtes Recht kann man in Einzelfällen, nicht aber allgemein durch Gnadenentscheidungen verdrängen. Besser ist es, das Recht zu korrigieren, zu verbessern, unfaire Regelungen durch allgemein akzeptierte Regelungen zu ersetzen. Als Maßstab dienen die Menschenrechte. Auf sie gestützt gilt es zu prüfen, ob das Recht für oder gegen den Menschen gemacht ist.

Menschenrechte und Kirche

_____ Daher verwundert es nicht, dass Menschenrechte in aller Munde sind. In Politik und Recht bilden sie gegenwärtig Ausgangs- und Mittelpunkt der gesellschaftlichen Diskussionen. In einer Zeit, in der allgemeine Maßstäbe fehlen, geben sie Orientierung in Fragen von Moral und Ethik vor. Auch die Kirchen entziehen sich diesem gedanklich-argumentativen »Mainstream« nicht, obwohl die Menschenrechte ihren Ursprung in der Aufklärung genommen und eine grundsätzlich säkulare Bewegung eingeleitet haben. Aber die Idee von der Würde des Menschen vermag eine Klammer zu bilden – sie passt ebenso gut zu dem biblischen Menschenbild, nach dem der Mensch als Ebenbild Gottes geschaffen wurde, wie zur Konzeption des Menschen, der als Rechtsträger Staat und Gesellschaft selbstbewusst entgegentritt.

Sprache des Rechts – Sprache des Glaubens

_____ Vor diesem Hintergrund überrascht es nicht, dass die aus dem Menschenrechtsdiskurs und aus theologischen Erwägungen gezogenen Folgerungen oftmals parallel sind und sich gegenseitig unterstützen.

_____ Denken wir an die Flüchtlinge. Ein Christ mag argumentieren mit der Bibelstelle, »was du dem geringsten meiner Brüder getan hast, hast du mir getan«, er mag auch an den

barmherzigen Samariter erinnern. Ein Richter würde sagen, niemand dürfe der unmenschlichen Behandlung ausgesetzt werden. Das verbiete es, jemanden in den Bürgerkrieg nach Syrien zurückzuschicken. Das verbiete es, einen Flüchtling nicht zu versorgen. Eine entgegenstehende Regelung wäre ungerecht, menschenrechtswidrig.

_____ Denken wir an Verbrecher. Der Christ würde darauf abstellen, dass Gott verzeiht. Ein Richter würde die Strafe eingrenzen. Auch eine Strafe darf nicht unmenschlich sein.

_____ Denken wir an Kinder. Die christliche Religion stellt die Kinder immer wieder in den Mittelpunkt: »Lasset die Kinder zu mir kommen«. Auch die rechtliche Argumentation bei schwierigen, auf der Grundlage der Menschenrechte zu entscheidenden Fällen betont das beste Interesse des Kindes, sei es im Scheidungsverfahren, sei es bei der Reproduktionsmedizin oder der Feststellung der Abstammung.

Wandelbares und Beständiges

_____ Allerdings gibt es doch auch fundamentale Unterschiede zwischen Predigt und Richterspruch, selbst dann, wenn sie sich in gleicher Weise auf die Menschenrechte beziehen. Drei Stichpunkte seien genannt: Gott, Tradition, Gnade.

Stichwort »Gott«

_____ Der Menschenrechtsdiskurs kommt ohne Gott aus. Die religiöse und auch die jenseitige Dimension werden zwar nicht geleugnet, aber eben auch nicht explizit anerkannt. Die Theologie braucht Gott, die Menschenrechte brauchen ihn nicht.

Stichwort »Tradition«

_____ Die Bibel kann man nicht neu schreiben. Es gibt keine Änderungsverfahren mit Zweidrittelmehrheiten, keine neuen Definitionen grundlegender Werte. Die Schrift ist »heilig«. Dies bedeutet nicht, dass sich nicht das Verständnis ändern und alte Texte neu gelesen werden könnten. Aber der Ausgangspunkt bleibt konstant, »wie es war im Anfang, so auch jetzt und alle Zeit«. Anders das Recht. Eine Verfassung ist keine Bibel. Eine Norm, auch die Definition eines Grundrechts, ist menschengemacht und nicht sakrosankt. Es ist nicht nötig, Altes neu zu interpretieren. Man kann einfach Neues schaffen.

Stichwort »Gnade«

_____ Anders ist auch die Vorstellung, aus der Gnade zu leben. Das ist zweifellos ein Grundgedanke der christlichen Religion. Der Menschenrechtsdiskurs dagegen kommt ohne Gnade aus. Recht verdrängt die Gnade. Der moderne Mensch fragt nach dem Recht, nicht nach der Gnade. Zumindest meistens.

Forderung nach Recht – Hoffen auf Gnade

_____ Für Ungerechtigkeiten gibt es im 21. Jahrhundert Instanzen, an die man sich wenden kann, Gerichte, wie etwa den Europäischen Gerichtshof für Menschenrechte, die für ganze Kontinente Recht sprechen. Von über 800 Millionen Menschen kann er angerufen werden. Es sind die Erniedrigten und Beleidigten, die zu ihm kommen. Sie hoffen nicht auf Gnade, sie pochen auf ihr Recht, und das auch oder gerade dann, wenn es sich um Straftäter, Bedürftige oder Sterbende handelt.

_____ Nicht, dass es Gnadenentscheidungen im Recht nicht mehr gäbe. Und doch sind sie problematisch geworden. Gnade und Willkür liegen nahe beieinander.

So ist etwa die gnadenweise Entlassung von Häftlingen kurz vor Weihnachten lange geübte Praxis. Aus der Sicht der Betroffenen ist das vielleicht eine »gute Tat«. Aber es gibt wichtige Argumente dagegen. Ein rechtsstaatliches Urteil, das eine bestimmte Haftzeit vorschreibt, sei, so lässt sich argumentieren, eben ein rechtsstaatliches Urteil und könne nicht willkürlich abgeändert werden. Wer im Januar für neun Monate verurteilt und eingesperrt wird, muss auch neun Monate in Haft bleiben, wer im April ins Gefängnis geschickt wird, darf bereits nach acht Monaten wieder gehen, weil dann Weihnachten ist und man Gnade vor Recht ergehen lässt. Ist das gerecht? Ist das nicht ein Verstoß gegen die Gleichbehandlung? Ohne jede nachvollziehbare Begründung?

_____ Ähnlich ist es bei dem schlimmsten Verdikt, bei der Strafe »lebenslang«. Jemand, der wegen Mordes zu einer lebenslangen Strafe verurteilt ist, kann begnadigt werden und seine Freiheit zurückgewinnen, die ihm eigentlich für immer genommen werden sollte. Die Entscheidung trifft in aller Regel der im Staat am höchsten Gestellte, in der Gegenwart der Präsident, in der Vergangenheit der König, sie hat also einen hierarchischen Charakter; der »Höhere« beugt sich zu dem »Niederen« und gewährt ihm einen Vorteil, der ihm eigentlich nicht gebührt. Das mag die Übersetzung religiösen Denkens ins staatliche Geschehen sein. Auch Gott gewährt Gnade, Vorteile, die dem Einzelnen grundsätzlich nicht zustehen würden. Aber auch hier besteht die Gefahr der Willkür. Warum wird der eine begnadigt, der andere nicht?

_____ Die menschenrechtliche Perspektive ist dem entgegengesetzt. Die Grundidee ist, dass der Einzelne Rechte hat, die er beanspruchen kann, dass er gerade nicht auf »Gnade«, bildlich gesprochen, auf ein »Herabbeugen von oben« warten muss. Wer Rechte hat, der hofft nicht, sondern fordert.

_____ So hat der Europäische Gerichtshof für Menschenrechte die Möglichkeit von Gnaden-entscheidungen für zu lebenslanger Haft Verurteilte nicht gut geheißen. Damit würde keine Rechtssicherheit gewährt.

_____ Dass Gnade nicht reicht gilt auch in vielen anderen Bereichen. Der Flüchtling, der ins Land kommt, will nicht nur Schutz vor Verfolgung finden, sondern auch leben. Er darf nicht auf Almosen, auf ein Gnadenbrot angewiesen sein. Vielmehr hat er ein Recht darauf, dass sein Überleben gesichert wird. Er kommt als Mensch, dessen Würde es zu schützen gilt und damit als Fordernder, nicht als Bettler. Würde er nicht versorgt, wäre dies ein Verstoß gegen das Verbot der unmenschlichen Behandlung.

_____ Auch Schwerstkranke, die nicht sterben können, mögen sich an ein Gericht wenden. Sie wollen nicht warten, bis Gott sie zu sich holt, sondern fordern ein Recht zu sterben ein.

_____ Alles scheint »verrechtlicht« zu werden.

Das Machbare als Anspruch

_____ In der Folge dieses Wandels vom Hoffen zum Einfordern von Rechten verliert der Mensch aber seine Bescheidenheit. Der moderne Mensch, der nicht auf Gottes Gnade hofft, will sich all das nehmen, von dem er meint, dass es ihm zu Unrecht verweigert werde.

_____ Kant hat von der Befreiung des Menschen aus der selbstverschuldeten Unmündigkeit gesprochen. Menschen, die Beschwerdeführer vor einem Gericht sind, sehen sich als mündig an und wollen ihr Schicksal selbst in die Hand nehmen. Sie fordern. Sie fordern ein Recht auf Behandlung von Unfruchtbarkeit, auch wenn die entsprechenden Methoden verboten sind. Sie fordern die Anerkennung ihrer über Leihmutterschaft zur Welt gebrachten Kinder. Sie fordern eine tödliche Spritze. Sie sind nicht demütig. Sie hoffen nicht auf Gnade.

Das Anspruch-Haben bedingt ein sehr diesseitiges Menschenbild. Der »Jedermann des 21. Jahrhunderts« lässt es nicht als Faktum bestehen, dass es im »Hier und Jetzt« Möglichkeiten geben soll, die er nicht nutzen kann, insbesondere da sich das Feld des Machbaren täglich zu erweitern scheint. Dementsprechend steigern sich die Forderungen, beginnt man möglicherweise zu übertreiben. Es gibt (noch?) kein Recht auf Jungsein. Alter ist nicht änderbar. Und doch kann man die Falten wegspritzen. Es gibt kein Recht auf Schönheit. Und doch kann man mit Operationen auch hier nachhelfen. Es gibt kein Recht auf gesunde Kinder. Und doch kann man behinderte Kinder vor der Geburt screenen und abtreiben. Was eine Grenze war, muss nicht eine Grenze bleiben. Das Rechthaben kann maßlos werden.

_____ Der Mensch, dem alles nicht nur machbar, sondern auch einforderbar erscheint und der dabei keine Grenzen mehr erkennen will, mag uns befremden. Bewegt es sich aber im Rahmen dessen, was wir als »Rechtsstaat« abgesteckt haben und was wir sicherlich alle übereinstimmend als eine positive Errungenschaft ansehen, so muss man das Rechthaben zulassen. Dies bedeutet aber nicht, dass es nicht auch oftmals klar und deutlich »nein« zu sagen gälte: »Nein, du hast kein Recht.«

_____ Ist daraus zu folgern, dass der moderne Mensch, der Mensch des 21. Jahrhunderts nicht mehr aus der Gnade lebt? Nicht mehr aus der Gnade leben kann? Oder deckt das Recht nur einzelne Bereiche des Menschseins ab und lässt andere Bereiche unberührt?

Grenzen des Recht-Habens

_____ Es ist zuzugeben, dass die Menschenrechte, so sehr sie auch in den verschiedensten Zusammenhängen aussagekräftig sind, nicht zur Lösung aller Probleme taugen. Mögen sie auch auf Fragen nach Staat und Gesellschaft Antwort geben, so bleiben sie doch bei existentiellen Fragen stumm. Hier setzt der originär religiöse Diskurs ein.

_____ Was bleibt, ist der »ins Dasein geworfene Mensch«, der auf sich selbst gestellte Mensch. Zu seinen Fragen nach dem »Woher«, »Wohin«, »Warum« schweigen die Menschenrechte. Vorgegeben werden zwar Freiheiten, die Freiheit auszusprechen, was man denkt, die Freiheit zu heiraten, wen man will, die Freiheit, seinen eigenen Weg zu wählen. Aber diese Freiheit ist offen, nicht festgelegt. Auch der auf seine Rechte pochende Mensch muss existentielle Fragen selbst beantworten.

_____ In Staat und Gesellschaft hat das Recht die Gnade weitgehend verdrängt. Aber das »forum internum« wurde nicht erfasst. Wo das Recht endet, mag die Gnade beginnen.

Prof. Dr. Dr. h.c. Angelika Nußberger M.A. ist Richterin am Europäischen Gerichtshof für Menschenrechte. Sie ist Direktorin des Instituts für osteuropäisches Recht und Rechtsvergleichung der Universität zu Köln. Als Professorin am Lehrstuhl für Verfassungsrecht, Völkerrecht und Rechtsvergleichung ist sie für das Richteramt beurlaubt bis 2020.

Gnade und Verzeihung
Eine philosophische Perspektive

Claudia Blöser

Spielt der Begriff der Gnade in der Philosophie überhaupt eine Rolle? Beginnen wir unsere Suche nach Antworten im Historischen Wörterbuch der Philosophie, das eine Vorstellung davon gibt, was unter ›Gnade‹ zu verstehen ist. Dort findet sich die theologische Entwicklung des Begriffs, aber nur weniges zu dessen philosophischer Behandlung. Im neuen Testament wird die folgende Kernbedeutung verortet: »Erfreuen durch Schenken, der geschenkte, nicht verdiente Gunsterweis« *(Peters 1974, 707)*. Dabei besteht ein wesentlicher Aspekt göttlicher Gnade in der »Sündenvergebung« *(Peters 1974, 708)*. Skizzieren wir vor diesem Hintergrund eine philosophische Perspektive auf Gnade.

_____ Immanuel Kant stellt in der Religionsschrift seine kurze Diskussion der Gnade in einen moralphilosophischen Rahmen und fragt: Brauchen wir göttliche Gnade, um moralisch bessere Menschen zu werden? Auf den ersten Blick scheint Kant das verneinen zu müssen, schließlich sieht er den Menschen als autonom: Er nimmt an, dass Menschen die Fähigkeit haben, in jeder Situation das moralisch Richtige zu tun. Diese Voraussetzung scheint Gnade – zumindest was den moralischen Aspekt des Lebens angeht – überflüssig zu machen. Hier deutet sich ein Problem an, das zentral für die moderne, philosophische Perspektive auf Gnade ist: Wie kann ein selbstbestimmtes, autonomes Menschenleben aussehen, wenn wir auf göttliche Gnade hoffen müssen? Empfängerinnen und Empfänger von Gnade scheinen sich in einer passiven, bedürftigen Position zu befinden, die im Lichte des Ideals der aktiven, autonomen Person nicht wünschenswert erscheint.

_____ Ich glaube jedoch, dass auch für Kant die Hoffnung auf Gnade vereinbar mit der Annahme von Freiheit und Verantwortung ist. Es wäre irreführend anzunehmen, dass Gottes Gnade das »vervollständigt«, was wir selbst moralisch nicht leisten können. Der Philosoph David Sussman schlägt vor, Gnade als eine bestimmte Perspektive auf uns selbst zu verstehen: Diese Perspektive ist durch die Annahme charakterisiert, dass eine Person nicht durch ihre vergangenen – vielleicht misslungenen – ›Lebensexperimente‹ vollständig festgelegt ist *(Sussmann 2005)*. Stattdessen richtet sich der gnädige Blick auf das, was die Person in Zukunft werden könnte. Der Blick der Gnade ist ein Blick der Hoffnung. Er ist ein ›nicht verdienter Gunsterweis‹, da er unabhängig davon ist, was die Person geleistet hat.

_____ Dieser Ansatz überzeugt mich, und auf seiner Grundlage lässt sich nach zwischenmenschlichen Ausdrücken der Gnade suchen. Brauchen wir nicht auch in unseren Beziehungen die gegenseitige ›Gnade‹, uns nicht im Lichte der Vergangenheit, sondern der besseren Zukunft zu sehen? Besonders, wenn die Beziehung durch Fehlverhalten geschädigt wurde: dann nämlich wird ›Sündenvergebung‹ – oder in säkularer Sprache: Verzeihung – relevant. Hannah Arendt verknüpft Verzeihen eng mit der Möglichkeit des Neuanfangs: »Nur durch dieses dauernde gegenseitige Sich-Entlasten und Entbinden können Menschen, die mit der Mitgift der Freiheit auf die Welt kommen, auch in der Welt frei bleiben, und nur in dem Maße, in dem sie gewillt sind, ihren Sinn zu ändern und neu anzufangen, werden sie instand gesetzt, ein so ungeheures [...] Vermögen wie das der Freiheit und des Beginnens einigermaßen zu handhaben.« *(Arendt 1967, 306)*

_____ Im Gegensatz zu Gnade findet das verwandte Thema Verzeihung einige Beachtung in philosophischen Debatten. Dabei wird angenommen, dass Verzeihen die Verantwortung und Schuld des Täters voraussetzt: Verzeihen ist etwas anderes als entschuldigen, was Schuldzuschreibung mindert (z.B. durch Verweis auf Zwänge), und es ist etwas anderes als rechtfertigen, was die Bewertung der Handlung als Unrecht in Frage stellt.

_____ Philosophische Fragen betreffen vor allem die Definition des Verzeihens und dessen normativen Status: Worin besteht das Verzeihen überhaupt? Ist es unter bestimmten Umständen sogar moralisch problematisch?

_____ In der Philosophie sind verschiedene Antworten auf die erste Frage zu finden. Den größten Konsens kann die Position beanspruchen, die Verzeihen als Überwindung von Übelnehmen, Ärger oder ähnlichen negativen Emotionen sieht, die durch das Übel ausgelöst wurden. Dem schließe ich mich an, denn ähnlich verwenden wir den Begriff der Verzeihung

im Alltag. Die Philosophin Dana Nelkin bezieht hingegen die Position, dass das Verzeihen nicht das Überwinden aller negativen Gefühle erfordere, sondern mit Ärger vereinbar sei *(Nelkin 2013)*. Während ich sagen würde, dass man in solchen Fällen nicht (vollständig) verziehen hat, schließen andere daraus, dass Verzeihen nicht in der Überwindung von Ärger besteht, sondern in moralischem ›Schuldenerlass‹: Wenn man verzeiht, verzichtet man auf (weitere) Entschuldigung oder Wiedergutmachungen. Verzeihen kommt allerdings nicht dem Verzicht auf legale Konsequenzen gleich: Man kann einem Täter verzeihen und trotzdem auf dessen Bestrafung im Rechtsstaat bestehen. Verzeihen ist ein personales Geschehen, das unabhängig von der institutionellen Behandlung des Übels ist. Wegen seiner Bedeutung im zwischenmenschlichen Umgang versteht ein weiteres Modell das Verzeihen als Wiederherstellen von Beziehung. Tatsächlich ist das Ziel des Verzeihens oft Versöhnung. Doch manchmal verzeihen wir auch, ohne eine Beziehung weiterführen zu können oder zu wollen, z.B. aufgrund räumlicher Trennung, oder wenn die Person verstorben ist – wir wären voreilig, das Wiederherstellen von Beziehung als notwendiges Merkmal des Verzeihens zu verlangen.

_____ Ohne die Frage nach einer Definition hier letztgültig beantworten zu können, wenden wir uns der zweiten Frage zu. Sie betraf den normativen Status des Verzeihens: Ist Verzeihen nur dann moralisch erlaubt, wenn der Täter Reue zeigt?

_____ Es scheint plausibel, dass an das Verzeihen normalerweise die Bedingung geknüpft ist, dass uns nicht dasselbe in Zukunft wieder angetan wird. Reue und Bitte um Verzeihung sind Hinweise darauf, dass diese Bedingung erfüllt ist. Ist sie es nicht, halten manche Autoren Verzeihen für moralisch problematisch: Jemandem zu verzeihen, der keine Reue zeigt, deute auf mangelnden Selbstrespekt des Opfers hin oder laufe Gefahr, das Übel nicht ernst genug zu nehmen. Diese Philosophen fassen Ärger und Übelnehmen als Verteidigung des Selbstwertes und als Protest gegen respektlose Behandlung auf. Fällt der Protest weg, ohne dass der Täter Einsicht gezeigt hat, käme das der Duldung einer Verletzung des Respekts bzw. des Unrechts gleich.

_____ Doch diese Bedenken muss man nicht teilen, im Gegenteil: Echtes Verzeihen scheint vor allem dann bewundernswert, wenn es bedingungslos und aus ganz freien Stücken gewährt wird. Ein Gedanke, der bedingungsloses Verzeihen motivieren kann, ist das Bewusstsein moralischen Zufalls: Es ist zumindest zum Teil dem Zufall geschuldet, dass ich in der Position bin, kein Unrecht getan zu haben; doch weil auch ich moralisch fehlbar bin, werde ich irgendwann Unrecht tun

und der Verzeihung bedürfen. Daher sollte ich auch anderen die Verzeihung nicht generell verweigern.[01] Jemandem zu verzeihen, auch wenn er nicht darum bittet, könnte man demnach dadurch rechtfertigen, dass man damit auf ein Bedürfnis nach Verzeihung reagiert und nicht darauf, dass sich der Andere Verzeihung (durch Reue oder anderes) verdient hat. Sollten wir deshalb nur bedingungsloses Verzeihen als echtes ›Geschenk‹ bezeichnen?[02]

_____ Ich denke, wir sollten dieser Versuchung widerstehen. Verzeihen ist auch dann noch Geschenk, wenn es nur unter bestimmten Bedingungen gewährt wird. Schließlich ist es auch dann nichts, was jemand einfordern könnte: Die Aufrichtigkeit der Reue würde geradezu untergraben, könnte der Täter auf sein vermeintliches Recht auf Verzeihen pochen.

_____ Unter den Menschen erfahren wir Gnade, wenn uns verziehen wird – ein Geschenk, das umso freier und großzügiger ist, wenn es nicht unter der Bedingung der Reue gegeben wird. Doch oft fragen wir uns nicht, ob wir verzeihen *sollten* – sondern ob wir verzeihen *können*. Und das liegt offenbar nicht ganz in unserer Hand, sodass Verzeihen auch in diesem Lichte als Gnade und Geschenk erscheint.

Literatur

Arendt, H. (1967) [orig. 1958]: »Die Unwiderruflichkeit des Getanen und die Macht zu verzeihen«, in: Vita activa oder Vom tätigen Leben, München: Piper, 300–311.

Nelkin, D. (2013): »Freedom and Forgiveness«, in: I. Haji und J. Caouette (Hg.): Free Will and Moral Responsibility, Newcastle upon Tyne: Cambridge Scholars Press, 165–188.

Peters, A. (1974): »Gnade« In: Historisches Wörterbuch der Philosophie. Basel: Schwabe; Darmstadt: Wissenschaftliche Buchgesellschaft, Bd. 3, Sp. 707–713.

Sussman, D. (2005): »Kantian Forgiveness«, in: Kant-Studien 96, 1, 85–107.

Dr. Claudia Blöser ist Akademische Rätin a. Z. am Institut für Philosophie der Goethe-Universität Frankfurt am Main.

[01] Ein solches Argument findet man in Kants Metaphysik der Sitten.

[02] Philosophische Quellen sind sich uneins, ob sich das Christentum eindeutig zu bedingtem oder bedingungslosem Verzeihen bekennt. In Lukas 17:3 heißt es ganz im Sinne der Vertreter bedingten Verzeihens: »So dein Bruder an dir sündigt, so strafe ihn; und so es ihn reut, vergib ihm.«

Gnade und Barmherzigkeit
Ein islam-theologischer Einblick

Adem Aygün

Der Begriff der Gnade ist zusammen mit der Barmherzigkeit einer der zentralen Begriffe im Islam in Bezug auf das islamische Gottesverständnis, die Gott-Mensch-Beziehung und die Ethik. Diese beiden Begriffe sind fester Bestandteil des arabischen Substantivs »basmala«, eine Kurzform für den Ausdruck der ganzen, häufig wiederkehrenden islamischen Formel »bismi 'llāhi 'r-raḥmāni 'r-raḥ.īmi« (Im Namen Gottes, des Allergnädigsten, des Gnadenspenders).[01]

_____ Die in der Formel *basmala* erwähnten Begriffe »raḥmān« und »raḥīm« lassen sich von der Wortwurzel *r ḥ m* ableiten, welche »Barmherzigkeit«, »Mitleid«, »liebevolle Zärtlichkeit« und in einem umfassenden Sinn »Gnade« bedeutet.[02] Mehr als 700 Wörter im Koran lassen sich von dieser Wortwurzel herleiten. Damit gehören »raḥmān« und »raḥīm« zu den häufigsten aufgeführten Begriffen im Koran.[03] Sie stellen die essenziellen Attribute Gottes dar und bilden die ersten beiden der schönen Namen Gottes (arab. *asmā ' allāh al-ḥusnā*), welche sich in der islamischen Spiritualität und Volksfrömmigkeit finden.

_____ Die beiden Begriffe unterscheiden sich in ihrer inhaltlichen Funktion voneinander. Der Begriff »raḥmān« umfasst in seiner Güte das Diesseits und das Jenseits, die gesamte Schöpfung und alle Menschen. »Raḥmān« umschreibt die der Auffassung von Gottes Wesen inhärente und davon untrennbare Eigenschaft der überreichen Gnade, während »raḥīm« die Manifestation dieser Gnade in seiner Schöpfung und ihre Wirkung auf die Geschöpfe akzentuiert. In diesem Sinne konzentriert sich die Gnade auf die Rechtleitung der Menschen, denen Gott Wohltat, Güte und Gaben zuwendet, ohne dass sie einen Anspruch darauf hätten.[04]

_____ In diesem Zusammenhang bieten sie sowohl eine tiefe Bedeutung als auch eine Inspiration für den Menschen im Prozess des Verstehens und Deutens der engen Beziehung zwischen Gott und Menschen, welche laut dem Koran durch zwei Grundprinzipien bestimmt wird: Das erste Prinzip ist die Gnade bzw. Barmherzigkeit, die insbesondere aus Sure 6, Vers 12 abgeleitet wird: »Gott hat für sich Selbst das Gesetz der Gnade und Barmherzigkeit gewollt«.[05] Gott verpflichtet sich hier nachdrücklich zu Barmherzigkeit und bekräftigt, dass seine Gnade allumfassend und alles übergreifend ist.[06] »Meine Gnade und Barmherzigkeit übertrifft Meinen Zorn«[07], so sagt Gott in einer Prophetenüberlieferung.

_____ Als zweites Prinzip der Beziehung Gottes zum Menschen wird in der Offenbarung, neben Barmherzigkeit bzw. Gnade, die göttliche Gerechtigkeit (arab. *al-ḥadl*) genannt. Die Gerechtigkeit ist der Ausdruck einer kosmologischen und gesellschaftlichen Ordnung, die aus sich heraus keine Zerstörung zulässt. Dahingegen definiert der Begriff Sünde die Handlungen, die zur Zerstörung führen. Auf diese Weise fungiert die Gerechtigkeit als ein Ausgleich, um die Ordnung wiederherzustellen. Die Grundlage dafür ist Gnade und Barmherzigkeit.[08] In diesem Zusammenhang ist die angeborene Natur des Menschen (arab. *fiḥara*) neben der göttlichen Gerechtigkeit auch »der feste Boden für die absolute Verantwortlichkeit des Menschen für seine ewige Bestimmung«.[09] Der Grund hierfür ist die Ausstattung

01 Übersetzung: Muhammad Asad: Die Botschaft des Koran, Patmos Verlag, 2012.

02 Vgl. Asad 2012, S. 25.

03 Vgl. Falaturi, Abdoldjavad: Der Islam im Dialog, Köln 1996, S. 98.

04 Vgl. Asad 2012, S. 25; Heine, Khorchide, Sarikaya, Schwöbel: Verfehlung und Barmherzigkeit: Sünde, Gericht, Gnade, in: Heine; Özsoy; Schwöbel; Takim (Hrsg): Christen und Muslime in Gespräch, Gütersloh 2014, S. 144.

05 Für weiteren Vers siehe: Koran 6:54.

06 Koran 7:156

07 Asad, Muhammad 2012, S. 235.

08 Vgl. Falaturi, Abdoldjavad: Der Islam Religion der Rahma, der Barmherzigkeit, Köln 1992, S. 18 – 20.

09 Vgl. Abu Zayd, Nasr H.: Der Begriff »Gerechtigkeit« nach dem Koran, in: polylog. Zeitschrift für interkulturelles Philosophieren, Jg. 3, H. 6, Wien 2000, URL: http://them.polylog.org/3/fan-de.htm (letzter Abruf: 13.07.16).

des Menschen mit Willensfreiheit, mit der er sich für oder gegen den Glauben entscheiden kann. [10]

_____ Es ist interessant, dass die Gnade zusammen mit der Vergebung Gottes und der Reue Adams und Evas aufgrund ihrer Verfehlung im Paradies im Schöpfungsbericht des Korans auftritt. Danach beginnt das Abenteuer der Menschheit, das mit einer Debatte zwischen Gott und Engeln anfängt. So teilt Gott mit, dass Er einen _ḫalīfa_ [11] auf Erden einsetzen werde, der sie erben wird. [12] Daraus folgt u. a. das Prinzip der Gleichwertigkeit des menschlichen Wesens als Stellvertreter Gottes (arab. _ḫalīfat Allāh_) auf Erden.

_____ Mit der Fähigkeit des Menschen, Stellvertreter Gottes zu sein (oder zu werden), gehen auch bestimmte Strukturelemente wie Mündigwerdung und Verantwortlichkeit, Denk- und Handlungsfähigkeit einher. Diese hervorragende Stellung zeigt sich in der unmittelbaren und dynamischen Beziehung des Menschen zu Gott und der Welt. Jeder ist von der ewigen Gnade Gottes umhüllt und mit Vernunft und Willen dazu angehalten, seine eigene Wahl zu treffen und als Stellvertreter auf Erden, die unmittelbare Verantwortung zu tragen, die ihm zukommt. [13]

_____ Dies impliziert jedoch nicht die Vorstellung der Gottesebenbildlichkeit des Menschen. Zwar überliefern einige prophetische Traditionen, dass der Mensch »nach Gottes Bild« erschaffen wurde. Jedoch ist ein solches Verständnis weder im Koran noch in der islamischen (traditionellen) Sicht- und Denkweise zu begründen. Im Gegenteil wird in der spekulativen islamischen Theologie stets Gottes Transzendenz betont.

_____ Gott handelt nach seinem Willen, jedoch nicht willkürlich, sondern vielmehr nach seinem Gesetz (_sunnat Allah_). Die Überlieferung über »die Erschaffung Adams nach dem Gottesbild« ist folglich in dem Sinne zu interpretieren, dass Glückseligkeit und Vervollkommnung des Menschen darin bestehen, nach den Eigenschaften Gottes geformt zu werden. Hierbei geht es nicht vordergründig darum, die absolute Vervollkommnung zu erreichen, welche allein Gott vorbehalten ist, sondern um eine Annäherung, wie _al-ḫazzālī_ in seiner Schrift über die 99 Namen Gottes dargelegt hat. [14]

_____ Der Mensch ist mit einigen der Eigenschaften und Attributen wie Gnade, Barmherzigkeit und Liebe in einem gewissen Umfang ausgestattet worden, die ebenfalls Gott beschreiben/charakterisieren. Allerdings sind die Eigenschaften des Menschen nicht mit denen Gottes identisch und somit in ihrem Inhalt und ihrer Funktionalität als begrenzt zu verstehen. Sie dienen sowohl zum Verstehen und tieferen Begreifen Gottes, als auch zur praktischen Charakterbildung jedes Menschen.

_____ In diesem Sinne ist es dem Menschen überlassen, durch sein Tun die Erde fruchtbar und bewohnbar zu erhalten und durch gütiges und gerechtes Handeln gegenüber der Natur und allen Lebewesen die Gnade und Barmherzigkeit Gottes zu verwirklichen und diese zu erhalten. [15]

_____ Die Gottesattribute und -namen deuten auf eine Relation zwischen Gott und Menschen hin. Die schönsten Namen Gottes beschreiben nicht nur Gotteseigenschaften. Sie gelten u. a. als erstrebenswerte Charaktereigenschaften für den Menschen. Damit fungieren sie als eine Hilfestellung und Orientierung im Alltag und bieten eine Möglichkeit für den Menschen, sich eine Gottesvorstellung und eine Selbsterkenntnis über den Weg der Analogie aufzubauen. [16]

_____ In Bezug darauf besteht in der islamischen Volksfrömmigkeit eine enge Verbindung zwischen Namen und Benanntem. Es ist weit üblich und verbreitet in islamischen Kulturkreisen, Kinder den Namen abd »Diener« und einem der darauf folgenden schönsten Namen

10 Vgl. Asad 2012, S. 25; Heine, Khorchide, Sarikaya, Schwöbel: Verfehlung und Barmherzigkeit: Sünde, Gericht, Gnade, in: Heine; Özsoy; Schwöbel; Takim (Hrsg): Christen und Muslime in Gespräch, Gütersloh 2014, S. 144.

11 Zu Deutsch Stellvertreter, Sachwalter oder Nachfolger.

12 Koran 2:30 – 38

13 Vgl. Aygün, Adem: Religiöse Sozialisation und Entwicklung bei islamischen Jugendlichen in Deutschland und in der Türkei: Empirische Analysen und religionspädagogische Herausforderungen, Münster 2013, S. 27 – 39.

14 Vgl. Horsch, Silvia: Barmherzigkeit als Grundlage der Seelsorge. Eine Islamische Sicht, in: Begic, Esnaf; Weiß, Helmut; Wenz, Georg (Hg): Barmherzigkeit. Zur sozialen Verantwortung islamischer Seelsorge, Göttingen 2014, S. 23 – 33.

15 Vgl. Aygün, Adem: Gottesvorstellungen im Spannungsfeld zwischen Theologie und Praxis, in: Sarikaya, Yasar; Aygün; Adem ((Hg.): Islamische Religionspädagogik. Leitfragen aus Theorie, Empirie und Praxis, Münster 2016, S. 225.

16 Vgl. Falaturi, Abdoldjavad: Der Islam Religion der Rahma, der Barmherzigkeit, Köln 1992, S. 18 – 20.

Gottes zu geben, wie z. B. »Abdurrahman« und »Abdurrahim«. Diese Namen setzen sich durch die Wortkombination »Diener« und »des Gnädigen« bzw. »der Barmherzigen« zusammen.[17] So soll sich der Benannte mit der Gnade oder Barmherzigkeit Gottes identifizieren und seinen Lebensalltag nach diesen Gotteseigenschaften orientieren.

_____ Zusammenfassend wird der Begriff Gnade als eine Art der Beziehung Gottes seinen Geschöpfen, insbesondere den Menschen, gegenüber gedeutet und als eine wesentliche Ausdrucksform der dynamischen und endlosen Liebe Gottes gegenüber dem Menschen rezipiert, den er gewürdigt hat, indem Er ihm Seinen Geist eingehaucht hat. Die Liebe Gottes, die sich in der endlosen Gnade und Barmherzigkeit herauskristallisiert, verwirklicht sich nicht nur bei der Vergebung der Sünden, sondern auch bei der Fortsetzung des Lebens durch den Menschen. Denn die Namen und Attribute, die Gott zukommen, begleiten allezeit und überall das Leben und die Aktivitäten des Menschen bei der (erfolgreichen) Bewältigung oder Verweigerung seiner Verantwortung als Stellvertreter auf Erden.

Dr. Adem Aygün ist Lehrkraft für besondere Aufgaben an der Professur für Islamische Theologie und ihre Didaktik an der Justus-Liebig-Universität Gießen.

[17] Vgl. Schimmel, Annemarie: Die Zeichen Gottes. Die religiöse Welt des Islam, München 2002, S. 159.

Laura Baginski
Versöhnung zwischen äußerer und innerer Natur

Laura Baginski
Geboren 1980 in Benediktbeuern

2002 – 2012
Studium Visuelle Kommunikation
Hochschule für Gestaltung
Offenbach am Main
Diplom mit Auszeichnung
(Georg Hüter, Prof. Wolfgang Luy)

2010
Hauptpreis der Darmstädter
Sezession u. a.

Lebt und arbeitet in Berlin und
Offenbach am Main

www.laurabaginski.de

Für Laura Baginski lebt Gnade aus dem Mitgefühl, »das zu empfinden auch ein Geschenk ist, keine eigenmächtige Leistung«. Die Fähigkeit des Mitfühlens umfasst die eigene Person: »Mit sich in Beziehung zu treten und die Anteile wahrzunehmen und zu integrieren, die einem an sich selbst erbärmlich erscheinen, ist ein schmerzhafter Prozess, der viel Mut fordert, bei dem aber auch ungeahnte Kräfte frei werden und neue Lebendigkeit entstehen kann.«

_____ Aus dieser Grundhaltung heraus möchte sich die Künstlerin dem Vorplatz der Michaelskirche zuwenden. Mit dem künstlerischen Eingriff würde sie sich eines derzeit kaum genutzten Bereichs »erbarmen«, um »seine eigentliche Qualität« wieder zum Vorschein zu bringen. Mit wiederhergestellten Sitzbänken und einer großformatigen Wandgestaltung samt Bepflanzung mit Kletterrosen sollte sich der Platz »in ein einladendes Fleckchen« verwandeln und Lebensfreude vermitteln.

_____ Das Konzept vereint freie Kunst mit angewandter Gestaltung in einer Grundidee, die aus der Romantik zu kommen scheint, aber vor allem von neueren Erkenntnissen aus Biologie und Biophilosophie gestützt wird. Das vegetative Leben, die Seele, innere Gefühlswelten und das Bewusstsein werden dabei in einem engen Zusammenhang gesehen. Daher ist das vorgestellte Konzept für die Außenanlage der Michaelskirche als Ausdruck des Mitfühlens zu verstehen und als Spiegel für seelische Lebenskräfte.

_____ Das dominierende Element des Entwurfes ist eine zeichnerisch anmutende Skulptur aus Edelstahl. Kletterrosen sollten in sie hineinwachsen. So könnte die menschengesichtige Skulptur an der Kirchenwand des Vorplatzes die Wechselwirkung zwischen innerer und äußerer Zuwendung sichtbar machen.

_____ Dazu die Künstlerin: »In meiner Entwurfszeichnung neigt sich der obere, Geist und Bewusstsein verkörpernde Teil nach unten und begegnet einem von unten herauf strebenden Strang, der das Vegetative, Unbewusste darstellen soll. Indem der obere Strang den unteren gleichsam aufhebt und sich mit ihm verbindet, entsteht eine neue, fruchtbare Form, die sich öffnet und wiederum dem Antlitz im oberen Bereich der Zeichnung zuwendet. Hier kommt für mich der Aspekt der Verantwortung des Menschen gegenüber der stummen, organischen Welt, die ihn umgibt und ohne die er nicht existieren könnte, ins Spiel. Denn auch Verantwortungsgefühl kann man meines Erachtens nur für ein Gegenüber empfinden, dem man sich innerlich verwandt und verbunden fühlt.«

_____ Gnade, die aus Mitgefühl lebt, ist ein dynamisches Versöhnungsgeschehen zwischen Mensch und Umwelt und zwischen Innen und Außen. Es will ganzheitlich gelebt werden, mit Leib und Seele. So kann die Künstlerin ihr Anliegen in einem Zitat des Philosophen Hans Zitko zusammenfassen: »Die Versöhnung des Subjekts mit der äußeren Natur [...] impliziert zugleich den Versuch, in die Nacht der eigenen inneren Natur hinabzusteigen.«

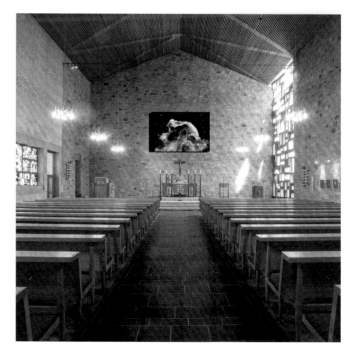

Ornella Fieres
Ein bedingungsloses Signal

»Gnade ist ein Signal, das uns gesendet wird. Das uns so sehr erfüllt, dass wir es weiterleiten, es ausstrahlen, es übertragen. Gnade verleiht Unbeschwertheit und Tiefe zugleich, bewirkt sowohl ein Gefühl von Freiheit als auch Verbundenheit.«

_____ Mit diesem Grundgedanken entwirft Ornella Fieres ein Konzept über das Medium Licht. Licht ist ein universeller Signalträger. Der Künstlerin gilt es als »Verbindung zwischen Göttlichem und Menschlichem« und das Universum als sein göttlicher Ursprung. Darum wählt Fieres ein kosmisches Motiv für die Wand über dem Altar der Michaelskirche. Auf Aluminium kaschiert und drei bis vier Meter breit wirkt es »wie ein weiteres Fenster des Kirchengebäudes«. Dazu soll eine Soundinstallation im Eingangsbereich des Kirchenraumes mit diesem besonderen Altarbild korrespondieren.

_____ Entstanden wäre das Bild in einem aufwendigen Transformationsprozess. Aus Archiven der Weltraumagenturen NASA und ESA stammte die zugrundeliegende Fotografie, die ursprünglich von einem Weltraumteleskop zur Erde gesendet worden ist. Das Foto, digital »abgemalt« und in ein Diapositiv umgewandelt, sollte dann mit echtem Sonnenlicht auf Film belichtet werden: »Die Strahlen der Sonne scheinen also durch das Dia und erzeugen auf dem Fotomaterial einen Lichtabdruck.«

_____ Im luftleeren Weltraum gibt es keinen Schall. Doch Astronomen können magnetische Wellen aus dem Kosmos in Klang umsetzen. Auf ähnliche Weise könnte die Soundinstallation aus dem Bild entwickelt werden. »Das Ergebnis sind Töne, die denen der Weltraumbehörde extrem ähneln. Es entsteht eine seltsame Vertrautheit, eine Wiederbegegnung mit etwas eigentlich so Fernem.«

_____ Im Idealfall ließe sich der Klang über Richtlautsprecher abspielen und sollte nur ertönen, wenn eine Person in einem bestimmten Raumbereich steht. So möchte Fieres »den Raum mit dem Betrachter interagieren lassen«. Dabei entstünde schon aus der Distanz eine nicht sichtbare Verbindung zur Altarwand: »Der Betrachter sieht ein von Licht gemaltes Bild und hört Geräusche, die aus diesem Licht entstanden sind.«

_____ Die für den Entwurf benutzte Fotografie des Pferdekopfnebels im Sternbild des Orion und die daraus erzeugte Tonsequenz dienten zunächst nur der Veranschaulichung. Ob die Künstlerin dieses oder ein anderes Motiv für die Umsetzung wählen würde, hinge davon ab, was der Architektur und Lichtqualität des Raumes möglichst perfekt entspräche.

_____ Die Wirkung auf die Menschen im Raum ist wesentlich. Jeder und jede wird über den Klang als Individuum in das Werk einbezogen. Rätselhaft fremd und wie aus unendlicher Ferne kommend wirken Ton und Bild. Die Installation soll ein »Gefühl von gleichzeitiger Ferne und Nähe« erzeugen und reflektiert auf »Freiheit, Kommunikation und Verbundenheit«. Diese Charakteristika sind für die Künstlerin »eng mit dem Thema Gnade verknüpft«. Licht ist für sie »ein ewiges, bedingungsloses Signal: so wie die Gnade selbst«.

Ornella Fieres
Geboren 1984 in Frankfurt am Main

2006 – 2012
Studium Visuelle Kommunikation
Hochschule für Gestaltung
Offenbach am Main
(Martin Liebscher, Dr. Hans Zitko)

2005
Study Abroad Certificate,
»Australian Media«/»Australian Art«
Macquarie University Sydney

Lebt und arbeitet in Berlin

www.ornellafieres.com

Sandra Havlicek
Transformative Prozesse

Sandra Havlicek
Geboren 1984 in Frankfurt am Main

2004–2008
Studium an der Hochschule für
Gestaltung Offenbach am Main

2008–2011
Studium und Abschluss an der
Städelschule, Frankfurt am Main

2007–2010
Stipendium der Studienstiftung des
deutschen Volkes

2011
Kunstpreis EXTRACT, Kunstforeningen
GLStrand, Kopenhagen u.a.

2015
Residency Flaggfabrikken – Center for
Contemporary Art, Bergen, Norwegen

studios.basis-frankfurt.de/user/
SandraHavlic

Unter den Händen von Sandra Havlicek verwandeln sich Alltagsgegenstände in etwas »So-noch-nicht-gesehenes«. Stählerne Abflussrohre werden samtig beflockt und wirken wie ein koralliges Gewächs. Wandputz wird zur autonomen Skulptur erhoben. Spiegelspiele eröffnen Räume im Raum. Stein scheint sich zu winden wie die Schlange der klassischen Laokoon-Gruppe oder auch wie etwas, das man aus der Tube drückt. Es ist, als wäre ein Lächeln in den Dingen, das die Künstlerin herauskitzelt, ein versteckter Wert, den sie birgt, eine Bewegung, die Raum sucht, ein Potenzial, mehr zu werden.

_____ Sandra Havliceks Konzept zum Thema Gnade braucht Nähe, daher das Modellhafte. Die Betrachtenden sollen jedes einzelne Objekt studieren und meditieren können, sich über die Verwandlung wundern, um zu erspüren, welche Möglichkeiten in den Dingen liegen – und in jedem Menschen. Havlicek erläutert dazu: »Genauso wie ich Gnade verstehe, die nie nach Prinzipen verlaufen kann sondern geübt werden muss und mit einer aktiven Herangehensweisen jeder Situation anders gestaltbar ist, so sollen auch meine Skulpturen über die Möglichkeit eines permanenten Wandels reden.«

_____ Gleichzeitig setzt sich der Entwurf mit dem Raum auseinander. Havlicek interessiert sich »für transformative Elemente in der Architektur«. Im Rückgriff auf eine Äußerung von Karl Friedrich Schinkel über das Ornament in der Gotik gibt ihr die neugotische Ur-Form der Martinskirche den Anlass, die Zweckmäßigkeit zu verlassen und »eine freie Idee zu charakterisieren« *(nach: Goerd Peschken, Das architektonische Lehrbuch, München 1979, S. 36).*

_____ Dafür greift das Konzept verschiedene Architekturmotive auf und übersetzt sie in Skulpturen. Diese können auch als Modelle für eine ornamentale Neugestaltung des Raumes verstanden werden. Der Kontrast macht die Wirkung aus und in ihr liegt die Botschaft: »In den Raum gedacht würden sie [die Skulpturen/Modelle] eine Art Schluckauf beim Betrachter provozieren, da sie sich nicht an den Raum anpassen wollen, sondern eine Auseinandersetzung mit dem Raum fordern.«

_____ Gerade das Unlogische reizt Sandra Havlicek, um Zweckbindungen zu verlassen, aber auch um das rein Dekorative aufzubrechen. Dafür hat sie sich entschieden, »den Skulpturen keine konkrete Verortung an der Kirchenarchitektur zu geben, weil das Modellhafte die Abstraktion anfeuert und die Skulpturen so in einem nahbaren Kontakt mit den Besuchern stehen, im Gegensatz zu der monumentaleren Größe der Kirche«.

_____ Die gezeigte Ideenskizze ist nur als »Anhaltspunkt« gemeint. Sie will zunächst eine Vorstellung von »Materialität und Formensprache vermitteln«, um die mögliche Bandbreite im Fall der Ausführung zu zeigen. Die Grundidee bringt Gnade als Gottes freieste Idee auf abstrakte Weise zum Ausdruck. Manche würden Gnade als unlogische Idee bezeichnen, weil sie Erwartungen durchbricht. Doch so entfalten sich ungeahnte Möglichkeiten für einen transformativen Prozess in und zwischen den Menschen.

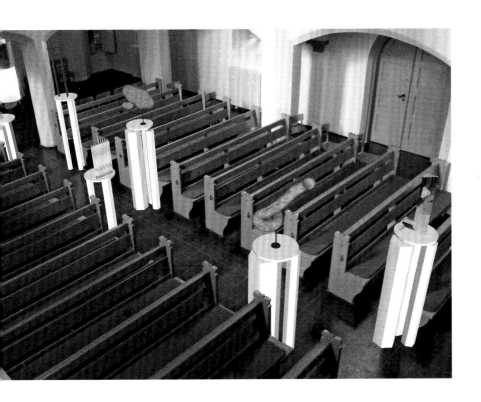

Wettbewerbsbeitrag
Sandra Havlicek

Wettbewerbsbeitrag
Sarah Huber

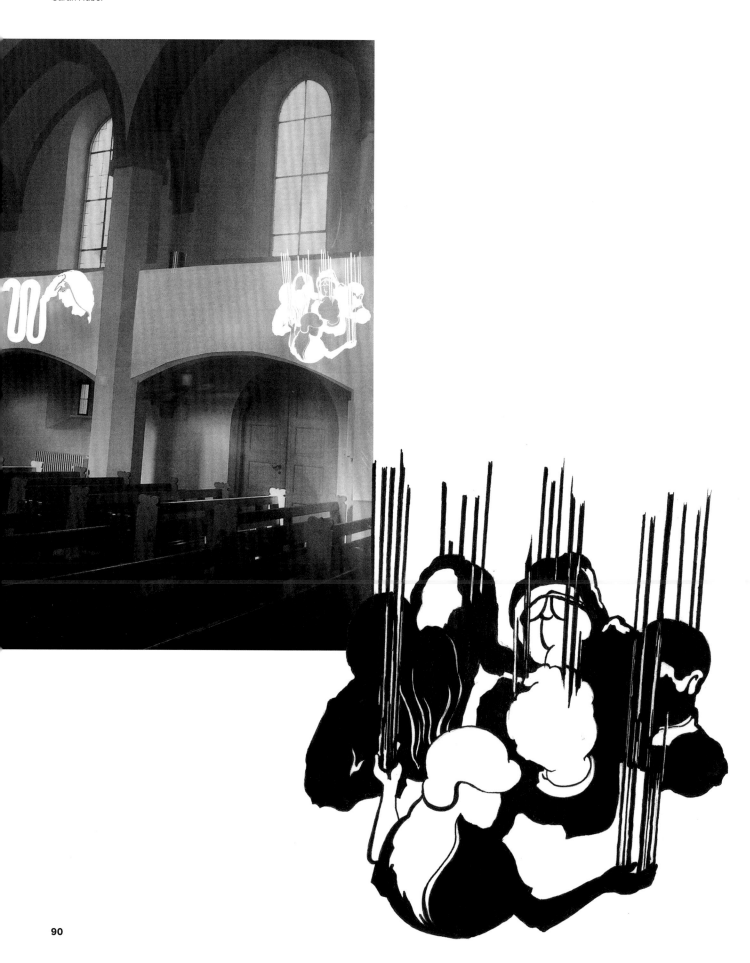

Sarah Huber
BeRüHRUNG

*Als ich über »Gnade« nachgedacht habe,
wurde mir immer deutlicher vor Augen,
dass es sich nur um eines handeln kann.
Um die absolute Liebe.*

(Sarah Huber)

Sarah Huber
Geboren 1987 in Pforzheim

2007–2014
Studium an der Staatlichen Akademie
der Bildenden Künste Stuttgart
(Prof. Volker Lehnert,
Vertr.-Prof. Andreas Grunert,
Prof. Thomas Bechinger)

2014
Staatsexamen

Seit 2014
Studium des Intermedialen Gestaltens

2015
Preisträgerin Kunstwettbewerb
Kunst am Bau: Hochschule Esslingen,
Neubau Laborgebäude u. a.

Lebt und arbeitet in Stuttgart

Wie lässt sich ausgerechnet Liebe ohne die üblichen Verkitschungen bildnerisch umsetzen? Vor diese Herausforderung gestellt, kam Sarah Huber auf das Motiv der Berührung: »Gnade ist, den Mut aufzubringen, sich voll und ganz von jemandem berühren zu lassen. Empathie zu erlangen auf ihrer ausgeprägtesten Ebene. Zu sehen, was der andere sieht.«

_____ Mut ist notwendig. Denn sich einzulassen setzt voraus, dass sich ein Mensch öffnet, dadurch aber auch verletzbar wird. Im Grunde geht es um Lebensmut: »[…] letztendlich ist das Leben selbst ein Akt der Gnade. Jeder Atemzug, der durch unsere Lungen gepresst wird, verleiht uns die Möglichkeit, hier auf diesem Planeten das Konzept der Gnade auszuleben. Es scheint die einzig existierende Möglichkeit, den Zorn dieser Welt mit all seinen Auswirkungen zu mildern, zurückzuweisen. Liebe ist die Schönheit der Seele. Und Gnade zu erweisen, zu leben, ist der Weg dorthin.«

_____ Der Weg der Gnade ist also ein Leben, das liebend berührt und sich berühren lässt.

_____ Darum besteht das künstlerische Konzept aus Bildszenen, die Berührungen zeigen. Die ein bis zwei Quadratmeter großen Objekte aus pulverbeschichtetem Stahlblech würden an der Emporenbrüstung platziert werden. In einem gewissen Abstand sollten sie an einer unauffälligen Aufhängung scheinbar vor der Wand schweben. Die erhöhte Position »hebt den Kopf, eine Geste des Aufrichtens«. Zugleich hat die schwebende Anbringung etwas Immaterielles an sich. Das wird durch eine bestimmte Lichtwirkung verstärkt: Signalfarbe auf der Rückseite der Bildobjekte würde das Licht im Raum farbig auf die Wand zurückwerfen. Eine leuchtende Farb-Aura entstünde.

_____ Die acht geplanten Bildszenen zeigen zum Teil surreal verlängerte und zu rätselhaften Zeichen gedehnte Berührungen. Es kann offen bleiben, wer von wem oder was berührt wird: Menschen, Geistwesen, vielleicht sogar Gott? Die Szenen und Gesten erschließen sich assoziativ und lassen Raum für die persönliche Aneignung: Hände, die sich zueinander strecken und einander ergreifen, Gruppen von Menschen wie im Tanz in einem virtuellen Kraftfeld, Paare in zärtlicher Umarmung, eine Hand berührt eine Stirn …

_____ Heilen, trösten, segnen, Freude teilen, Kraft geben, Leben wecken – vom Wunder der Berührung und von berührenden Wundern ist die christliche Tradition voll. Das darf in der Betrachtung mitgesehen werden. Jedoch könnten sich die Bildszenen in diesem Entwurf an jedem Ort zu jeder Zeit abspielen, im Leben jedes und jeder Einzelnen. Scheinbar alltäglich und doch besonders. Scheinbar weltlich und doch vom Licht eines höheren Potenzials umspielt. Sarah Huber versteht ihren Entwurf als »Erinnerung daran, dass wir Teil dieses Potenzials sind«.

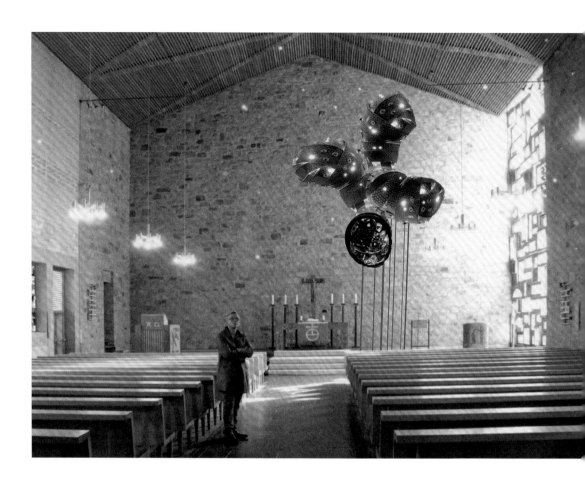

Urban Hüter
Entity/Devotio moderna

In der Beschäftigung mit dem Thema Gnade spannt Urban Hüter einen Bogen von der Bibel über die geistesgeschichtlichen Hintergründe der Reformation bis zur zeitgenössischen Bildhauerei. Das Ergebnis besteht aus zwei Konzepten – das eine für die Darmstädter Michaelskirche, das andere für die Stadtkirche.

Entity (Michaelskirche)

»Das Objekt Entity stellt Zellteilung dar, zwei Körper sind im Begriff sich zu trennen, bilden jedoch eine Einheit. Eine Ganzheit«, schreibt Hüter in seinem Entwurf. Er hat sich von Motiven der lutherischen Theologie und vom Römerbrief des Paulus inspirieren lassen. Das führt ihn zu einem universellem Verständnis von Gnade: »Wenn Gnade das Wesen Gottes ist, dann ist die ganze Schöpfung ein Akt der Gnade. Im Leben Einzelner geht es dabei um die Frage der Identität. Wer bin ich, wenn ich tue, was ich eigentlich nicht will?« Der Glaube an Gottes Gnade befriedet diesen inneren Konflikt. *(Vgl. Röm 7, 14ff. und 3, 23ff.)*
_____ Als Bildhauer möchte Hüter Geschichten erzählen: »Die Geschichte der Gnade ist die Geschichte vom Einklang mit sich und der Welt.« Das Objekt Entity repräsentiert daher in der Form einer organischen Zelle das Leben und gleichzeitig das ganze Universum. Zwei sich trennende Körper aus lackiertem Aluminium trennen sich und bilden dennoch eine Einheit. In ihrem verspiegelten Inneren befinden sich weitere Objekte. Durch die

Spiegelungen vervielfältigt sich das Bild der Betrachtenden, um von einer neuen Einheit umfasst zu werden. Dabei kann sich in der Betrachtung eine »Beziehung zum Weltkörper« aufbauen.

Devotio moderna (Stadtkirche)

Mit der »Devotio moderna« (moderne Frömmigkeit) im ausgehenden Mittelalter nehmen die sogenannten Gnadenbilder zu. Über die Meditation eines Heiligenbildes oder durch die Betrachtung des Leidens Christi soll sich die persönliche Beziehung zu Gott stärken. Der einzelne Mensch als glaubendes Individuum wird zum Mittelpunkt dieser Geistesströmung. Daher gilt die Devotio moderna in der Verbindung mit dem Humanismus auch als Vorbereiterin der Reformation. Allerdings mit einem Paradigmenwechsel: An die Stelle des Bildes rückt das Studium der biblischen Texte. Jedoch setzt sich die Bildfunktion der Devotio moderna durchaus in Luthers Wertschätzung des Christusbildes fort.

_____ Urban Hüters Konzept einer Monumentalplastik für die Stadtkirche soll aus Teilen von Alltagsgegenständen, Autoschrott und Fundstücken aufgebaut werden. Die Außenhaut würde eine monochrome gelbe Lackierung erhalten. »Die übergeordnete Fülle unserer heutigen Lebenswirklichkeit spiegelt sich in der Vielfalt der Materialien und in den Kontexten, die sie mitbringen und über die sie berichten«, erläutert Hüter. Das Objekt erinnert an eine Marienstatue. Doch die Form ist nicht eindeutig. Der Künstler möchte dazu anregen, »in alle Richtungen zu denken« und sich mit der eigenen »Erlebniswelt auseinanderzusetzen«. Ihm ist gerade die »Vielfalt der Forminterpretation« wichtig: Figur, Berg, abstraktes Konstrukt und vieles mehr. »Jeder Rezipient muss sie für sich selbst entdecken und eine Beziehung zu der Skulptur herstellen.« Für Hüter ist diese Offenheit der Rezeption dem Glaubensverständnis von Devotio moderna und Reformation verwandt und greift in die Gegenwart einer »modernen« Frömmigkeit von heute.

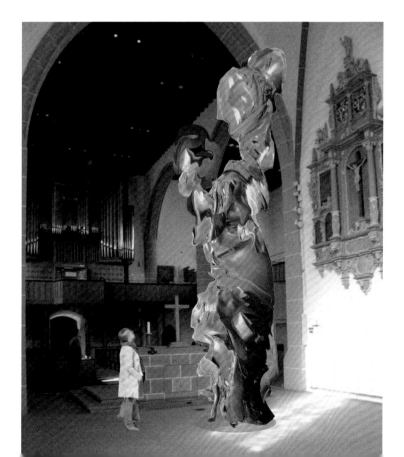

Urban Hüter
Geboren 1982 in Frankfurt am Main

2007–2012
Studium an der Akademie der Bildenden Künste Nürnberg (Prof. Ottmar Hörl)

2013
Meisterschüler

Lebt und arbeitet in Nürnberg und Frankfurt am Main

I. Helen Jilavu und Erik Schmelz
The Big Game and Love Yourself For Being

»Schaut man sich sozialgesellschaftliche Regeln an, gleichen sie Spielregeln, die man zwar nicht in einer Spielanleitung nachlesen kann, jedoch kollektiv angenommen werden ... Ein Scheitern in diesem Spiel und/oder Wettbewerb teilt mithilfe einer gnadenlosen Werteskala die Gesellschaft in Gewinner – Verlierer, Reiche – Arme, gebildet – ungebildet, schön – hässlich, gut – böse, Lust – Schmerz, Freude – Leid u. ä. auf.« Das Künstlerteam I. Helen Jilavu und Erik Schmelz fragt daher: »Was führt heraus aus diesem erbarmungslosen Spiel des Dualismus? Wer hält die Fäden in der Hand? Wer entscheidet, wie die Karten verteilt werden und wer den Joker in der Hand hält? Wer ist uns gnädig? Sind Sie es? Sind wir es?«

–––––– Versteht man die Essenz des Begriffs Gnade als »bedingungslose Liebe«, dann wird die Spannung in diesen Fragen erst recht unübersehbar. Alles verwickelt sich in das Spiel. Sogar ein Kunstwettbewerb zum Thema Gnade kann sich daraus nicht befreien. Die Antwort, die Helen Jilavu und Erik Schmelz darauf geben, ist konsequent. Denn sie ist spielerisch:

–––––– An fünf bis sieben Stellen in der Martinskirche soll eine »Erfahrungsbox« stehen: Plattformen und einfache Gehäuse aus Sperrholz, Latten und Pappe. Diese metaphorischen Räume hinterfragen die kirchliche Architektur und den religiösen Ort. Die Antworten sind durch Ausprobieren und Mitspielen zu finden. Ein Spiel mit Ambivalenzen, ein offenes Kunstwerk:

–––––– In Box 1 kann Wasser ausgeschenkt und empfangen werden. Im Angebot wären »No Drama Water«, »Holy Water« oder »Unconditional Water«. Wer empfängt was? Wer gibt und wer nimmt? Wird bedingungslos verschenkt und ausgeschenkt oder nicht?

–––––– Ein Pokal, wie er vom Sport bekannt ist, befände sich in Box 2. Auf ihm wäre das Wort »Grace« *(engl.: Gnade)* eingraviert. Ein Widerspruch in sich? Eine entfernte Erinnerung an das Abendmahl? Gnade und Leistung geraten in Spannung.

–––––– Gäste könnten sich in Box 3 kostenlos mit einem Motiv zum Thema Gnade tätowieren lassen. Reicht das, »um sich der Gnade sicher zu sein?«, fragt das Künstlerduo. Und bringt Gnade die Menschen zusammen? Exklusive Tattoos dienen ja auch der Möglichkeit, sich abzugrenzen.

–––––– Box 4 böte »Erleuchtung« durch einen Lichtspot. Wer möchte im Licht der Aufmerksamkeit stehen, auch der eigenen – und wie?

–––––– Der Joker aus dem Kartenspiel kann als »Wilde Karte« beliebig eingesetzt werden. Die Entscheidung will gut überlegt sein. Die Karte wartet in Box 5 als Ermutigung und Warnung.

In Box 6 befinden sich Masken: Welche Rollen spielen wir und welche möchten wir eigentlich spielen? »Ohne die bedingungslose Liebe zu uns selbst können wir die Masken nicht abstreifen. Erst durch die Integration dieser Rollen/Aspekte wird uns dies möglich.«

_____ Einen Schlüsselanhänger mit dem Schriftzug »Grace« könnte man sich als Souvenir aus Box 7 mitnehmen. Eine tägliche Erinnerung. »Ist dies der Schlüssel zur Gnade?«

_____ Die interaktive Rauminstallation durchbräche mit (selbst-)ironischem Witz das Spiel, um neues Bewusstsein zu schaffen: »Werden wir uns bewusst, welches Spiel wir spielen, können wir die Spielregeln erkennen und ändern. Ist es möglich, durch Gnade Dualität nicht als Entweder-oder-Prinzip zu sehen, sondern als Einheit, als Erfahrungsraum?«

I. Helen Jilavu
Geboren 1977 in Kaiserslautern

1996 – 2002
Studium der Humanmedizin,
Johannes Gutenberg-Universität Mainz

2002 – 2008
Studium der freien Bildenden Kunst
Kunsthochschule Mainz
(Prof. Dr. Vladimir Spacek)

2004 – 2005
Studium an der Gerrit Rietveld
Academie, Amsterdam, Niederlande
(Paul Kooiker, Johannes Schwartz,
Rosa Barba)

2006 – 2007
Studienaufenthalt in China

www.jilavu.org

Erik Schmelz
Geboren 1976 in Mainz

2002 – 2008
Studium der freien Bildenden Kunst
Kunsthochschule Mainz
(Prof. Dr. Vladimir Spacek)

2006 – 2007
Studienaufenthalt in China

2006 – 2009
Studienstiftung des Deutschen Volkes

2009
Meisterschüler, Kunsthochschule
Mainz (Prof. Dr. Vladimir Spacek)

Preisträger des Emy-Röder Preis
u. a.

www.erikschmelz.org

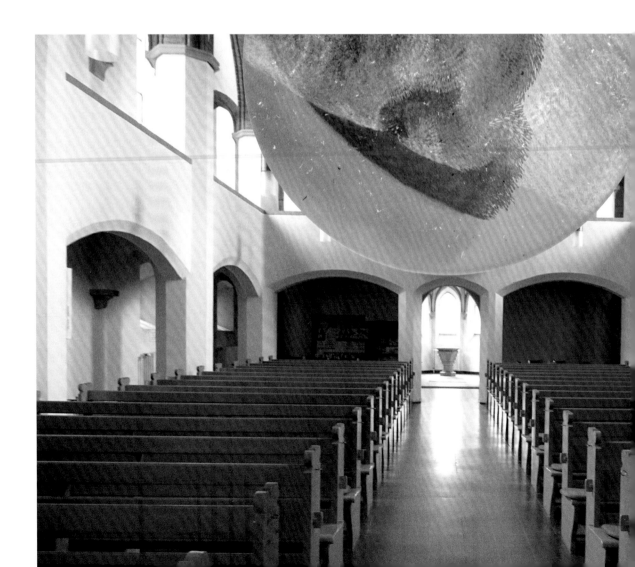

Simona Koch
Menschengeflecht #3

Simona Koch
Geboren 1974 in Neustadt/Aisch

2001–2007
Studium der Freien Kunst, Akademie
der Bildenden Künste Nürnberg
(Prof. Ottmar Hörl)

2007
Meisterschülerin

2012
Bayerischer Kunstförderpreis
u. a.

Lebt und arbeitet in Neustadt/Aisch
und Wien

www.en-bloc.de
www.abiotismus.de

Seit 2015 arbeitet Simona Koch an der Werkserie »Menschengeflecht«. Darin spürt sie »den Verbindungen nach, die zwischen allen Lebewesen bestehen und den Antrieb des Lebens darstellen«. Der Ursprung des Lebens, seine Entwicklung, die Evolution, die Grenzen zum Leblosen und die Frage »welche Rolle spielt der Mensch in diesem Gefüge?« sind die Themen, die Simona Koch zunächst wissenschaftlich recherchiert und dann künstlerisch in unterschiedlichen Medien bearbeitet. So entstehen Installationen aus Schnurgeflechten, fotografische Bildfantasien oder kurze Animationsfilme, die Schritt für Schritt in einem langwierigen Prozess »erzeichnet« werden.

_____ Formal besteht der Entwurf für die kunstinitiative aus einer Kombination von Rauminstallation, Film- und Klangkunst. Mit einem lichtstarken Beamer würde ein Animationsfilm auf eine schwebend an Seilen aufgespannte Scheibe von rund vier Metern Durchmesser projiziert werden. Die Möglichkeit, das Wettbewerbsthema schöpfungstheologisch zu deuten, war der Künstlerin dafür sehr willkommen. Ihre Idee dazu ist ein circa zehnminütiger Stop-Motion-Film aus Handzeichnungen über das »Wunder der Schöpfung«. Wenn Gnade nämlich das Wesen Gottes bezeichnet, ist die ganze Schöpfung ein Akt der Gnade. Durch den Kurzfilm, der sich in einer Endlosschleife abspielen ließ, könnten Betrachterinnen und Betrachter an einem endlosen Werden teilhaben:

_____ »Beim Betreten des Kirchenraumes erblickt man eine große runde Scheibe, die im Raum hängt. Auf ihr kann man das Wachstum des Lebens in abstrakter und gleichsam poetischer Weise beobachten. Aus Punkten erwachsen Triebe, diese verzweigen sich und treffen auf andere Triebe, die sich wiederum vereinigen – amorphe Formen bilden, sich gruppieren und wieder auseinander driften – die durch Raum und Zeit wuchern – die wachsen und wachsen, über die Welt...«

_____ Die Projektionsscheibe würde einem großen Guckloch ähneln, vergleichbar mit einem Blick durch ein Teleskop oder ein Mikroskop. Die »Metaprozesse« des Lebens in kleinsten und größten Raumdimensionen existieren gleichzeitig und werden auf diese Weise simultan erfahrbar. Dazu würde die Künstlerin eine Klanginstallation entwickeln – eventuell zusammen mit einem Kirchenchor. Die fertige »Klangspur« sollte das Zusammenspiel allen Lebens und die »Komplexität des Schöpfungsprozesses« aufgreifen.

_____ Die Installation aus Film, Objekt und Klang könnte durch eine »meditative und gleichsam einnehmende Atmosphäre« zum Verweilen einladen. So hätten Besucherinnen und Besucher die Gelegenheit, der eigenen Verbindung zur Schöpfung nachzuspüren. Sie kämen gleichsam in Resonanz zu der Grundhaltung, aus der die Künstlerin ihre Arbeiten schafft. Für Simona Koch rühren sie »von dem tiefen Gefühl, in einer in sich verbundenen Welt zu leben – einem großen, sich ständig veränderndem Weltengeflecht«.

Jan Lotter
to be distinct from no gravity

»Den Gedanken zu ›to be distinct from no gravity‹ liegt eine persönliche Erfahrung aus der Kindheit zu Grunde. Es ist im Kindesalter schwierig, den Begriff der Sünde zu fassen. Bei der ersten Beichte wurden mir die Worte durch Vorschläge was man als Sünde benennen könnte, im Beichtstuhl förmlich in den Mund gelegt. Die Unverständlichkeit des Aktes blieb erhalten. Sich mit dem uns Umgebenden in ein Verhältnissystem zu bringen, ist so verschieden, wie es Kulturen und Menschen gibt; wir sind unterschieden zur Welt. Der Begriff der Gnade ist ebenso verschieden konnotierbar, sowohl vertikal wie horizontal formbar. Wie sie sich darstellt, liegt an uns zu definieren. Es ist ein kontinuierlicher Tanz, ein Wippen und je unentscheidbarer die Frage, desto größer der Spielraum sie zu beantworten, aller Konsequenzen inklusive.« *(Jan Lotter)*

——— Primär für die Stadtkirche hat Jan Lotter diese Installation entworfen. Ihre kubischen Formen könnten gut mit den ornamentalen Bauformen des Kirchenraums kontrastieren. Im Zentrum des Chorraumes stünde eine Kabine mit zwei Kammern. Außerhalb lägen auf hölzernen Regalen die Abdrücke des Mundinnenraumes für »noch nie zuvor ausgesprochene, persönliche Gedanken. Diese bilden eine Art archäologische Sammlung privater Momente, ein Versuch mit sich im Reinen zu sein, ohne äußerlichen Zuspruch.«

——— Die Abdrücke würden aus einem »MopaMopa« genannten Harz gewonnen, das indigene Völker der kolumbianischen Anden für Rituale nutzen. In ihrer Vorstellung sind »Speichel, Blut oder Schweiß die Flüsse der Gottheit«. Das rohe Harz wird gekaut, um die spirituelle Wirkung zu aktivieren. Nicht nur im christlichen Kontext, sondern auch in solchen Ritualen geht es um die »Sicherheit, in der Welt Gnade erfahren zu können«. Das setzt für Jan Lotter jedoch voraus, »dass sie ab einem bestimmten Zeitpunkt notwendig geworden ist, im Moment des Unterschieden-seins zur Welt«. Daher fragt er, »was passiert, wenn der Akt der Gnade auf uns alleine zurückfällt und die Verantwortung in unseren eigenen Händen liegt?«

——— Jan Lotter hat die Kabine aus dieser Frage entwickelt. Sie ähnelt einem Beichtstuhl: dunkel und akustisch vom Umraum abgekoppelt. Je ein Mensch könnte in eine der beiden Kammern eintreten. Beide Personen wären in der Mitte durch einen »Spionspiegel« getrennt, wie bei einem Verhör. »Aber es finden weder Beichte noch Verhör statt, beide Kammern sind völlig gleichwertig.« Durch die Spiegelwand können sich die Personen zunächst nicht wahrnehmen. Aber »durch gleichmäßiges, ruhiges Atmen, ist es möglich, den anderen hinter dem ›Spionspiegel‹ zu sehen. Die Atmung beginnt die Lichtintensität der gegenüberliegenden Kammer zu beeinflussen, aber niemals der eigenen.«

——— Für dieses interaktive Kunstwerk ist ein »kontinuierlicher Balanceakt« wichtig. Der Künstler möchte die »Rolle der Autori-

Jan Lotter
Geboren 1977 in Bad Soden

2009
Diplom, Visuelle Kommunikation
Hochschule für Gestaltung
Offenbach am Main

2010
Reisestipendium,
Hessische Kulturstiftung u. a.

2014
Arbeitsstipendium der
Stiftung Kunstfonds
Kulturstiftung des Bundes

2015
Residency Campos de Gutiérrez
Medellín, Kolumbien

tät« auflösen, damit ein »fragiles Wechselspiel« von gegenseitigem Erkennen möglich wird – oder auch jederzeit abbrechen kann.
_____ Das Ungesagte oder Unsagbare, die gegenseitige Wahrnehmung, die Stille und das Hören leisester Töne bilden das inhaltliche Koordinatensystem in dem sich die Rezipienten des Werkes bewegen. Die Frage war ja: »Was aber passiert, wenn der Akt der Gnade auf uns alleine zurückfällt und die Verantwortung in unseren eigenen Händen liegt?« Die Antwort wird an die Menschen weitergegeben, die an die Installation herantreten und in sie eintreten.

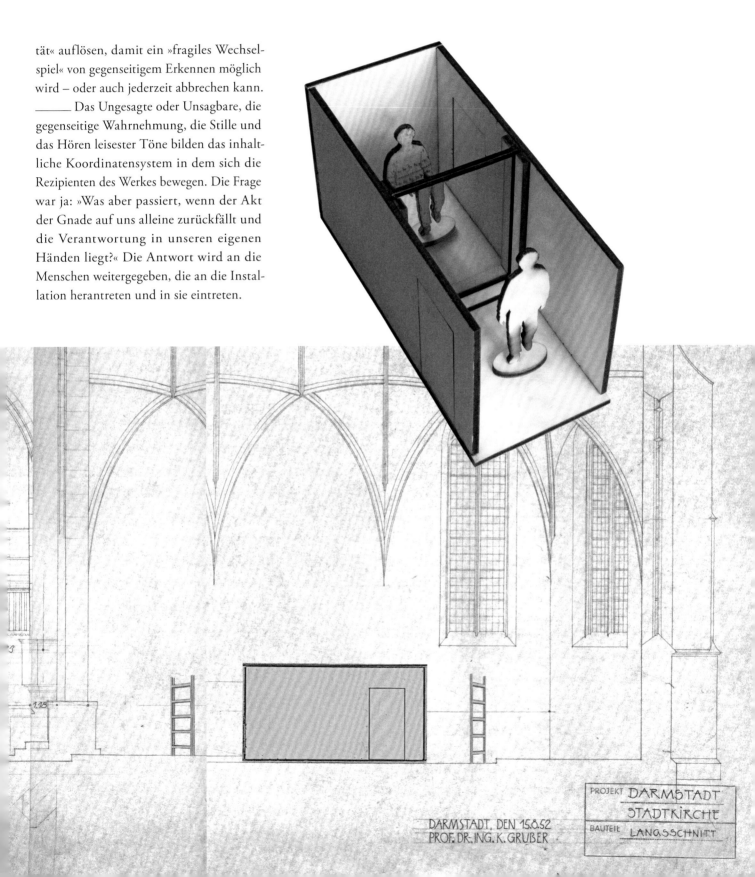

DARMSTADT, DEN 15.8.52
PROF. DR. ING. K. GRUBER

PROJEKT DARMSTADT
STADTKIRCHE
BAUTEIL LANGSSCHNITT

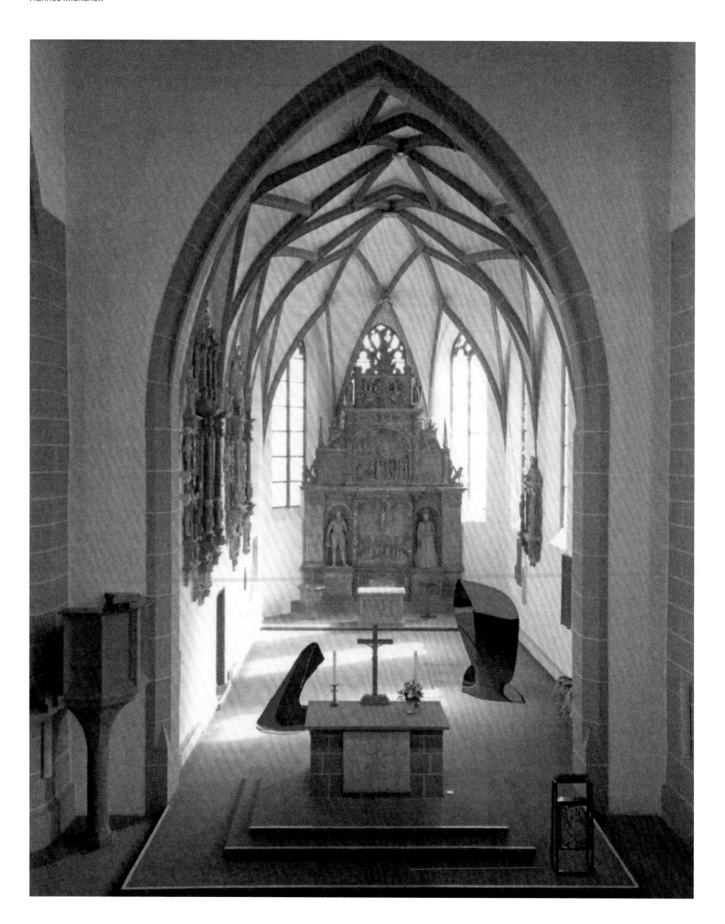

Hannes Michanek
Reflektor/Projektor

Die Skulpturen von Hannes Michanek sind abstrakt, scheinen jedoch ein eigenes Leben zu haben. Sie kommunizieren in einer Art universeller Körpersprache, die keiner menschlichen Gestalt ähneln muss. Es sind autonome Körper mit gestischem Ausdruck. In ihnen wohnt ein intuitiv nachvollziehbarer Bewegungswille: Da dreht sich etwas, streckt sich und wölbt sich, steht starr und fest oder dynamisch wie etwas Sprungbereites, scheint sich den Betrachtenden zuzuwenden oder sich von ihnen abzukehren. Es ist, als hätten diese Skulpturen ein Bewusstsein und eigene Sinne, um einander oder ihre Umwelt wahrzunehmen, als wären sie gerade in einer aus der Zeit gelösten Interaktion begriffen. Vielleicht halten sie nur inne und warten auf den nächsten Schritt.

_____ Michaneks Entwurf platziert zwei solcher Körper in den Chorraum der Stadtkirche hinter den zentralen Altar. Sie scheinen einander anzuschauen und zu erforschen:

»Two abstract sculptures facing eachother
As if they were two beeings studying eachother
One studying itself in the reflection of the other,
as if searching within itself through the other,
whether to give or not to give.
Mercy?«

In diesem Konzept sollte die größere, dunkle Figur eine spiegelglatte *(»glossy«)* Oberfläche erhalten. Die kleinere, hier blau dargestellte in sich verdrehte Figur, die sich der großen entgegen reckt, hätte eine matte Oberfläche. Die kleinere spiegelt sich in der größeren. Für die Auseinandersetzung mit dem Thema Gnade ist dieses interaktive Moment wesentlich. Denn ein Mensch zwischen den beiden Skulpturen würde sich in der glatten Oberfläche der dunklen Figur selbst sehen können. Betrachtende wären nun in derselben Situation wie die kleine blaue Figur.

_____ Eine Spannung wird spürbar, eine nicht konkret formulierte Erwartung, aber als Haltung im Gegenüber erlebbar. So kann in den Betrachtenden etwas in Resonanz geraten, das mit dem Thema Gnade in Beziehung tritt: Ist das meine Haltung gegenüber anderen Menschen? Wann bin ich mehr die große Figur, wann die kleine? Welche Rolle ist meine, und ändert sie sich? Und wie ist das mit Gottes Gnade? Bekomme ich etwas, und wenn ja was? Oder warte ich ewig, ohne dass sich etwas tut? Ist das ein einseitiges Geben und Nehmen oder doch irgendwie ein gegenseitiges? Das Kunstwerk lässt die Fragen offen, damit ich als Betrachter mich gleichsam selbst erkenne: »suchend in sich selbst – durch den anderen«.

Hannes Michanek
Geboren 1979 in Kristianstad, Schweden

2002–2004
Kristianstad art school, Schweden

2005–2006
Munkaljungby art school, Schweden

2006–2007
Gerlesborg art school, Schweden

2007–2012
Studium an der Städelschule, Frankfurt am Main
(Klasse Michael Krebber)

2015
Zweiter Preis Kunst am Bau, Deutscher Bundestag Berlin u. a.

Artist in Residence, Kunstverein Assenheim

www.hannesmichanek.com

Rachel von Morgenstern
Der gefärbte Blick

Rachel von Morgenstern
Geboren 1984 in Bensheim

2013
Diplom Hochschule für Gestaltung
Offenbach am Main

2015
Aufbaustudium, Staatliche Akademie
der Bildenden Künste Karlsruhe

2016
Stipendium der Internationalen
Sommerakademie Salzburg
Atelierstipendium der
Opelvillen Rüsselsheim

Lebt und arbeitet in Frankfurt am Main
und Berlin

www.vonmorgenstern.de

»Für mich steht Gnade für die Möglichkeit, eine Gegebenheit aus unterschiedlichen Perspektiven wahrzunehmen. Der eigene Blick ist stets ein gefärbter. Sich dessen bewusst zu sein, ist wesentlich für die menschliche Freiheit.«

_____ Rachel von Morgenstern entwickelt mit diesem Gedanken ein Konzept, das den Zusammenhang zwischen Gnade, Freiheit und dem eigenen Blick für die Sinne nachvollziehbar machen soll. Das Ergebnis spiegelt die Abstraktheit des Begriffs Gnade wider und bietet gleichzeitig einen physischen Erlebnisraum aus Farbe und Licht. Es müsste sowohl philosophisch als auch ästhetisch wahrgenommen werden, gewissermaßen als Reflexion auf eine Phänomenologie der Gnade.

_____ Die Künstlerin setzt dabei an, dass wir mit unserem »gefärbten Blick« in individuellen Vorstellungsräumen leben. Dieser »virtuelle Raum« umfasst die Summe aller unserer Gedanken und Eindrücke. Naturgemäß ist er begrenzt. Und er steht in ständiger Wechselwirkung mit unserer Umwelt – im Besonderen mit den Menschen, der

Gesellschaft und Kultur, die unsere Vorstellungen vom Leben prägen. »Der virtuelle Raum ist ein abstrakter, potenzieller Bereich. Er ist nicht physisch erfahrbar, aber seine Auswirkungen sind global spürbar.« Daher stellt die Künstlerin die Frage nach der Bedeutung von Gnade im Bereich des Virtuellen.

_____ Ganz praktisch bedeutet Gnade, »den Mitmenschen wohlwollend zu begegnen und ihnen Fehler zu verzeihen«. Dabei wird die Begrenztheit des eigenen Vorstellungsraumes transzendiert und der urteilende Blick auf andere Menschen oder sich selbst relativiert sich. So macht Gnade – empfangen und verschenkt – frei von der Verabsolutierung einer beschränkten Perspektive. Vollkommene Freiheit wäre nichts anderes als der Blick aus Gottes Augen.

Anschaulich wird das in Rachel von Morgensterns Konzept durch eine Installation aus farbig gestalteten Polyesterflächen. Jede hätte das Format 340 × 155 cm und wäre wie eine zweite Fensterebene zwischen den Bögen der Empore eingestellt. Die abstrakten Bilder entstünden in drei Schritten:

_____ Ein malerisches Motiv müsste digitalisiert werden, um es dann auf die Bildträger aufzudrucken. Das Ergebnis würde wiederum partiell übermalt werden. Die Mischung der Techniken hat inhaltliche Relevanz. Darin spiegelt sich die Beziehung zwischen physischer Wirklichkeit und Virtualität: Der Digitaldruck steht für den Bereich des Virtuellen. Das Körperliche ist in der von Hand ausgeführten Malerei präsent. Für die Anschauung sind die unterschiedlichen Transparenzen von Bedeutung.

_____ Während der Digitaldruck relativ durchsichtig bleibt, ist die Malerei zwar licht-, aber nicht blickdurchlässig. Auch der Durchblick von vorne oder von hinten würde einen Unterschied ausmachen. Ginge man auf der Empore an den Bildern entlang und würde sich danach noch einmal durch den Kirchenraum bewegen, dann könnte man einen dynamischen Wechsel von Farben, Licht, beschränkter Durchsicht und Transparenz erleben. Dabei spielt auch die Raumwahrnehmung eine Rolle: »Die unterschiedlichen Farbräume der abstrakten Motive verändern das Erleben des gesehenen Raumes.« Die umgebende Architektur, die als Kirchenraum die Botschaft der göttlichen Gnade repräsentiert, wird auf diese Weise selbst zum ästhetischen Erprobungsraum, um sich des »gefärbten Blickes« bewusst zu werden.

_____ In der Zusammenschau wird die ästhetische Erfahrung zu einem Gleichnis für Gnade als philosophischen und theologischen Begriff, aber auch für die Erfahrung gelebter Gnade im virtuellen Raum des eigenen Lebens.

Franziska von Stenglin
Zambi

Ein Himmel aus violettem Seidenpapier. Armlange Papierfähnchen füllen den Raum über der Gemeinde im Kirchenschiff. In der Mitte ragt ein bronzener Arm herab. Zwischen Mittel- und Zeigefinger steckt der Daumen.

_____ So stellt sich Franziska von Stenglin die Installation für die Martinskirche vor. Die aus dem Himmel kommende Hand ist als Gottessymbol aus der christlichen Ikonografie des Abendlandes durchaus bekannt. Allerdings überrascht die Geste in diesem Entwurf. Sie ist in unterschiedlichen Kulturen verbreitet und gilt der Abwehr gegen Eifersucht und gegen den »bösen Blick« des Neides, der Übles bewirkt. Auch die Farbe Violett ist im kirchlichen Kontext bekannt, als liturgische Farbe für Besinnung, Buße und Neubeginn. Eine »Farbe des Übergangs, der Verwandlung«, erklärt die Künstlerin. Doch die Fähnchen selbst erscheinen in diesem Raum zunächst ebenso fremd wie die Geste der verschränkten Finger.

_____ Franziska von Stenglin nimmt ihre Inspirationen für diese Installation aus Brasilien. Dort werden bei Volksfesten zum Teil ganze Straßenzüge mit Papierfähnchen überdacht. Ein spezielles Vorbild aber ist der Candomblé-Tempel in Salvador de Bahia. Candomblé ist eine afrobrasilianische Religion. Menschen, die in die Sklaverei verschleppt wurden, haben ihre Urform nach Brasilien gebracht. Hier vermischten sich indigene Traditionen mit afrikanischen und christlich-abendländischen Elementen zu einer eigenständigen Religion. Die Götter, die ihre afrikanische Bezeichnung Orixàs _(sprich: Orischas)_ behalten haben, werden christlichen Heiligen gleichgestellt. Zambi ist der oberste Gott.

_____ Die geschichtlichen Bezüge lassen daran denken, dass die Ausdrucksformen der großen christlichen Kirchen ebenfalls durch die Verschmelzung unterschiedlichster Traditionen geformt wurden und noch werden. So bildet das künstlerische Konzept eine lebendige Brücke zwischen den Kulturen und fragt nach dem, was für unseren Glauben wesentlich ist. Im Visier der künstlerischen Kritik steht besonders der Unterschied zwischen reichen und armen Gesellschaften und die Beobachtung, dass Menschen in der westlichen Gesellschaft zunehmend auf ihre Leistungen reduziert werden. Der christliche Begriff der Gnade wirkt dagegen wie ein heilsamer Gegenpol. Denn er besagt, dass uns das Wesentliche für ein gutes und sinnvolles Leben auch ohne Verdienst zuteilwerden kann.

_____ Ein Himmel aus violetten Papierfähnchen. Violett ist die Farbe des Übergangs. Eine Hand ragt von diesem Himmel herab – mit einer Geste, die Neid und Eifersucht abwehrt. Gnade: Ein Begriff, der Verwandlung verspricht.

Franziska von Stenglin
Geboren 1984 in München

2005 – 2008
Bachelor in Photography,
London University of the Arts

2010 – 2013
Klasse von Simon Starling,
Städelschule, Frankfurt am Main
Meisterschülerin

Residencies in Brasilien, Mexiko
und Vietnam u. a.

Lebt zurzeit in Paris

www.franziskavonstenglin.com

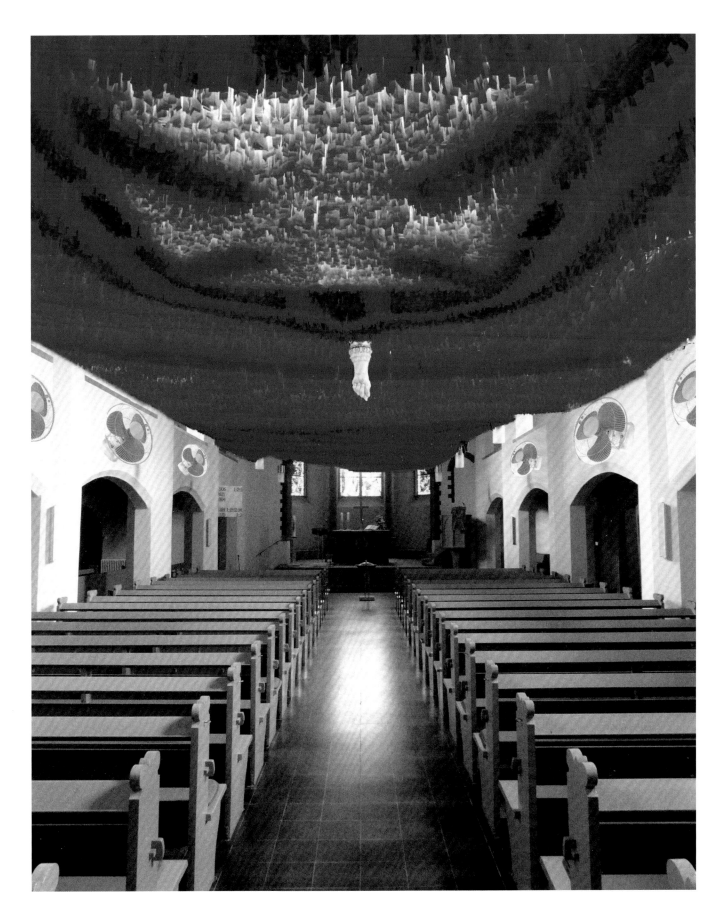

Alles Wirkliche im Leben ist Begegnung (Martin Buber)

Erik Sturm
Begegnungsfest

Der Stuttgarter Künstler Erik Sturm versteht sich als Bildhauer, der konzeptionell »mit gefundenen städtischen Materialien« arbeitet. Dazu zählen Reste von Plakaten, ein tonnenschwerer Bohrer, der bei Tiefbauarbeiten kaputt gegangen ist, oder auch gesammelter Feinstaub.

_____ In einem ehemaligen Second-Hand-Laden betreibt Sturm seit 2011 den interdisziplinären Projektraum »LOTTE«. Das neunköpfige Team vertritt die Bereiche Architektur, Film, Geisteswissenschaften, Tanz, Musik und Bildende Kunst. Das von Erik Sturm, Paula Kohlmann und Maria Zamel gegründete Projekt befasst sich in Workshops und Kunstveranstaltungen auf experimentelle Weise mit der städtischen Kultur, zeigt kritische Positionen, neue Betrachtungsweisen und alternative Lebensentwürfe. Nach Sturms eigener Aussage, »kann das alles Mögliche sein, oder alles Unmögliche werden«.

_____ Als Beitrag zum Thema Gnade hat Erik Sturm für die kunstinitiative ein Fest unter dem Motto des Philosophen Martin Buber entworfen: »Alles Wirkliche im Leben ist Begegnung.« Das Fest würde der Künstler gemeinsam mit Ehrenamtlichen und Mitarbeitenden der beteiligten Gemeinden ausarbeiten und mithilfe von ortsansässigen Vereinen, Institutionen und Gruppen, zum Beispiel Integrationshelferinnen und -helfern für Flüchtlinge, in die Tat umsetzen.

_____ Ein zentraler Punkt wären circa fünfzig Biertische und -bänke in unmittelbarer Nähe der jeweiligen Kirche als »Ort der Begegnung, der Gemeinschaft und des Sozialen, an dem beliebig verweilt werden kann und Gespräche entstehen können«. An einem solchen Ort soll das gemeinsame Essen eine Verbindung zwischen den Menschen des Viertels schaffen: »Jeder Gast soll eine Speise aus seinem Herkunftsland mitbringen, anders als beim Büffet soll an dem Tisch auch gemeinsam gespeist werden und die Gerichte geteilt werden.« Viele Talente ließen sich dafür mobilisieren. So könnten weiße Tischdecken auch vorab in den Kindergärten von den Kindern mit Motiven zum Thema bemalt werden.

_____ Die Grundidee erklärt Sturm so: »Was ist Gnade? – Für mich ist Gnade der Umgang mit seinen Mitmenschen auf Augenhöhe. Eine Geste der Nächstenliebe, egal welcher Nationalität, Geschlecht, sexueller Orientierung oder Religion sie angehören. Wichtig sind gegenseitiges Verständnis, Toleranz und Respekt. Durch Begegnung entsteht Kommunikation, Kennenlernen, Verständnis und Vertrauen und dadurch Integration. Mein Beitrag am Kunstwettbewerb ist ein Konzept für eine soziale Plastik, ein Happening, oder einfach ein großes kulinarisches BEGEGNUNGSFEST der drei Darmstädter Gemeinden.«

Erik Sturm
Geboren 1982

2009 – 2013
Diplom Bildende Kunst, Akademie der Bildenden Künste Stuttgart

2012
Hungarian University of Fine Arts, Budapest

2004 – 2009
Studium Visuelle Kommunikation, Merz Akademie, Stuttgart

Lebt und arbeitet in Stuttgart

www.eriksturm.eu

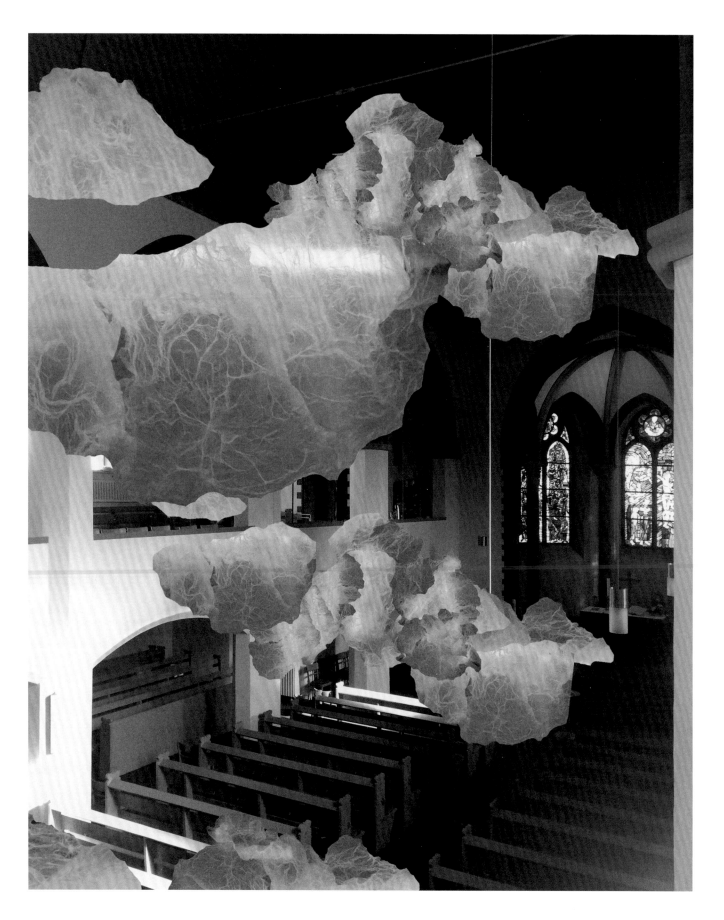

Elisabeth Thallauer
»...soweit die Wolken gehen...«

Elisabeth Thallauer
Geboren 1971 in Sofia, Bulgarien

2008–2011
Studium an der Akademie der
Bildenden Künste Nürnberg
(Prof. Ulla Mayer)

2011
Kuvataideakatemia Helsinki
(Prof. Villu Jaanisoo)

2011–2014
Studium an der Akademie der
Bildenden Künste Nürnberg
(Prof. Ottmar Hörl)

2013
Meisterschülerin

2014–2016
Aufbaustudium Kunst und
öffentlicher Raum

www.elizabeth-thallauer.de

Lässt sich ein so umfassender Begriff wie »Gnade« inhaltlich erfassen und gleichzeitig bildlich darstellen? Jeder Versuch könne nur durch eine abstrakte Verbindung gelingen, fand Elisabeth Thallauer und kam dabei auf ein biblisches Zitat: »Denn deine Gnade reicht, soweit der Himmel ist, und deine Wahrheit, soweit die Wolken gehen.« *(Psalm 108, 4)*

_____ Elisabeth Thallauers Konzept setzt an, wo sich ein theologischer Begriff, ein symbolisches Gottesbild, ein poetisches Wort und die Raumerfahrung in einem künstlerischen Moment überschneiden: Wolken schweben im Kirchenraum. Außen wird Innen und Innen wird Außen. Sie nennt es eine »Outside-In-Situation« und erläutert selbst: »Durch die niedrige Platzierung der Wolken wird ein Gefühl von Höhe suggeriert, eine Metapher der Annäherung an den Himmel.«

_____ Technisch bestünden die Wolken im Kirchenraum aus Polypropylen-Ballen in Größen von 50 bis 300 cm. Das ultraleichte Material ließe sich mithilfe eines Estrichgitters und Nylonfäden frei im Luftraum der Kirche verteilen. Dafür wäre die Martinskirche vorgesehen gewesen. Die Installation sollte eine harmonische Verbindung mit der Architektur aufnehmen, um nach den Worten der Künstlerin »eine außergewöhnliche Atmosphäre der Zuversicht und Hoffnung« zu schaffen.

_____ Mehrere atmosphärische Wirkaspekte wären der Künstlerin dabei wichtig: Die Wahrnehmung wird geweckt, Frische wird in die Kirche gebracht. Jedem Besucher, jeder Besucherin bietet diese Symbolik »eigene Möglichkeiten und Erfahrungen«. Sie begegnen dem künstlerisch verwandelten Raum als Individuen. Sie werden nicht mit Worten oder fremden Gedanken belehrt, sondern können sich auf ihre eigene Weise mit dem Symbol auseinandersetzen und sich mitten hinein begeben. Dabei beabsichtigte die Künstlerin »zusätzliche Dimensionen im Raum zu schaffen, eine Öffnung und Erweiterung der gewohnten Ansicht«.

_____ Auch darin nähert sich die Künstlerin dem Kern des zugrundeliegenden Psalms an: Gnade als Erweiterung des eigenen Erfahrungshorizontes, als Möglichkeit, das eigene Selbstverständnis radikal umzustülpen, von innen nach außen, von außen nach innen, weil sich der Himmel – das Göttliche – und das Ich einander annähern. Der Psalm spricht die Momente der Größe und Freiheit an, aber auch die Erfahrung von Weite oder Ferne. Gottes unfassbare Gnade bleibt nur in der unendlichen Annäherung erfahrbar.

Abbildungsnachweis

Projektinformation und Dank

kunstinitiative2017 – Gnade

Ausstellung
30. April bis 23. Juni 2017

Preisträgerinnen und Preisträger
Daniela Kneip Velescu, Georg Lutz und
Lisa Weber

Ausstellungen in Darmstadt
Ev. Martinskirche, Ev. Michaelskirche und
Ev. Stadtkirche

www.ekhn-kunstinitiative.de

Projektleitung
Dr. Markus Zink
Zentrum Verkündigung der EKHN
Christian Kaufmann
Evangelische Akademie Frankfurt

Projektassistenz
Dr. Christine Taxer (bis 2016), Bernd Thiele

Öffentlichkeitsarbeit
Yvonne Boy
Jutta Winkler
Zentrum Verkündigung der EKHN
Stabsbereich Öffentlichkeitsarbeit der EKHN

Grafisches Erscheinungsbild
Rainer Stenzel

Kuratorium
Prof. Anne Berning
Kunsthochschule Mainz
Prof. Ottmar Hörl
Präsident der Akademie der Bildenden Künste,
Nürnberg
Prof. Bernd Kracke
Präsident der Hochschule für Gestaltung,
Offenbach am Main
Petra von Olschowski
bis 2016 Rektorin der Staatlichen Akademie
der Bildenden Künste, Stuttgart
Prof. Philippe Pirotte
Rektor der Staatlichen Hochschule
für Bildende Künste – Städelschule,
Frankfurt am Main
Claudia Scholtz
Geschäftsführerin der Hessischen Kulturstiftung,
Wiesbaden

Jury
Dr. Alexander Klar
Direktor des Museums Wiesbaden
(Hessisches Landesmuseum für Kunst und Natur)
Dr. Ingrid Pfeiffer
Kuratorin der Schirn Kunsthalle,
Frankfurt am Main
Dr. Klaus-Dieter Pohl
Kustos des Hessischen Landesmuseums Darmstadt
Grit Weber
Kuratorin und stellvertretende Direktorin des
Museums Angewandte Kunst, Frankfurt am Main
Dr. Markus Zink
Referent für Kunst und Kirche der EKHN,
Frankfurt am Main

Die Projektleitung und die EKHN danken herzlich allen, die das Projekt kunstinitiative2017 mitgetragen und gefördert haben.

Dieser Dank gilt insbesondere den Teams der Darmstädter Martin-Luther-Gemeinde, der Michaelskirchengemeinde und der Stadtkirchengemeinde für ihre Kooperation, der EKHN Stiftung für die finanzielle Unterstützung, sowie den Mitgliedern des Kuratoriums und der Jury für ihre Empfehlungen und die Entscheidungsfindung im Wettbewerb.

Impressum

kunstinitiative2017 – Gnade

Publikation

Herausgeber, Konzeption
Christian Kaufmann
Evangelische Akademie Frankfurt, Römerberg 9, 60311 Frankfurt am Main
Dr. Markus Zink
Zentrum Verkündigung der EKHN, Markgrafenstraße 14, 60487 Frankfurt am Main

Texte, soweit nicht anders angegeben
Christian Kaufmann und Dr. Markus Zink

Redaktion, Interviews
Britta Jagusch, Journalistin
Frankfurt am Main

Fotos
Günther Dächert Fotografie
Bernd Thiele

Gestaltung, Satz
Rainer Stenzel

Datenschutzerklärung

In diesem Buch werden Internetseiten genannt. Für solche Links zu fremden Inhalten können wir trotz sorgfältiger Kontrolle keine Haftung übernehmen.

Erklärung zum Urheberrecht

Wir haben uns bemüht, für alle Zitate und Abbildungen die Veröffentlichungsrechte einzuholen. Sollte uns diesbezüglich ein Fehler unterlaufen sein, bitten wir freundlich um Richtigstellung durch die Betroffenen.

Bibliographische Information der Deutschen Nationalbibliothek

Die Deutsche Nationalbibliothek verzeichnet diese Publikation in der Deutschen Nationalbibliographie; detaillierte bibliographische Daten sind im Internet über http://dnb.dnb.de abrufbar.

© 2017 by edition chrismon in der Evangelischen Verlagsanstalt GmbH, Leipzig
Printed in Germany

Druck und Binden
DZA Druckerei zu Altenburg GmbH
Altenburg

ISBN 978-3-96038-109-9

Auflage 1000

www.eva.leipzig.de